zhōng rì wén

中日文版
精熟級

華語文書寫能力
習字本：

依國教院三等七級分類，
含日文釋意及筆順練習　QR Code

7

Chinese × Japanese

編者序

　　自 2016 年起，朱雀文化一直經營習字帖專書。6 年來，我們一共出版了 10 本，雖然沒有過多的宣傳、縱使沒有如食譜書、旅遊書那樣大受青睞，但銷量一直很穩定，在出版這類書籍的路上，我們總是戰戰兢兢，期待把最正確、最好的習字帖專書，呈現在讀者面前。

　　這次，我們準備做一個大膽的試驗，將習字帖的讀者擴大，以國家教育研究院邀請學者專家，歷時 6 年進行研發，所設計的「臺灣華語文能力基準（Taiwan Benchmarks for the Chinese Language，簡稱 TBCL）」為基準，將其中的三等七級 3,100 個漢字字表編輯成冊，附上漢語拼音、筆順及日文解釋，最重要的是每個字加上了筆順練習 QR Code 影片，希望對中文字有興趣的外國人，可以輕鬆學寫字。

　　這一本中日文版的依照三等七級出版，第一～第三級為基礎版，分別有 246 字、258 字及 297 字；第四～第五級為進階版，分別有 499 字及 600 字；第六～第七級為精熟版，各分別有 600 字。這次特別分級出版，讓讀者可以循序漸進地學習之外，也不會因為書本的厚度過厚，而導致不好書寫。

　　精熟版的字較難，筆劃也較多，讀者可以由淺入深，慢慢練習，是一窺中文繁體字之美的最佳範本。希望本書的出版，有助於非以華語為母語人士學習，相信每日 3 ～ 5 字的學習，能讓您靜心之餘，也品出習字的快樂。

療癒人心悅讀社

如何使用本書 *How to use*

本書獨特的設計，讀者使用上非常便利。本書的使用方式如下，讀者可以先行閱讀，讓學習事半功倍。

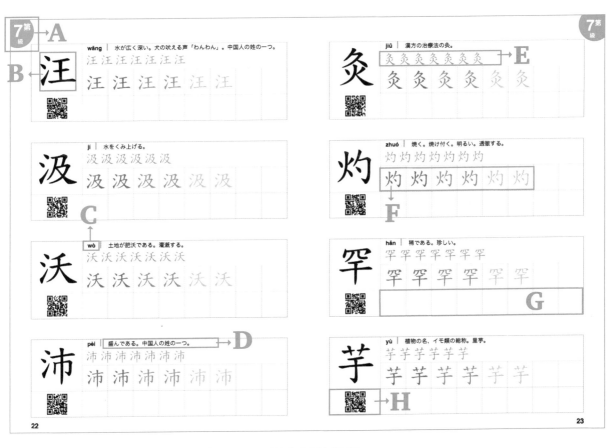

A. **級數**：明確的分級，讀者可以了解此冊的級數。

B. **中文字**：每一個中文字的字體。

C. **漢語拼音**：可以知道如何發音，自己試著練看看。

D. **日文解釋**：該字的日文解釋，非以華語為母語人士可以了解這字的意思；而當然熟悉中文者，也可以學習日語。

E. **筆順**：此字的寫法，可以多看幾次，用手指先行練習，熟悉此字寫法。

F. **描紅**：依照筆順一個字一個字描紅，描紅會逐漸變淡，讓練習更有挑戰。

G. **練習**：描紅結束後，可以自己練習寫寫看，加深印象。

H. **QR Code**：可以手機掃描 QR Code 觀看影片，了解筆順書寫，更能加深印象。

目錄 contents

中文語句
簡單教

學

中文語句簡單教學

在《華語文書寫能力習字本中英文版》前 5 冊中，編輯部設計了「練字的基本功」單元及「有趣的中文字字」，透過一些有趣的方式，更了解中文字。現在，在精熟級 6～7 冊中，簡單說明中文語句的結構，希望對中文非母語的你，學習中文有事半功倍的幫助。

中文字的詞性

中文字詞性簡單區分為二：實詞和虛詞。實詞擁有實際的意思，一看就懂的字詞；虛詞就是沒有實在意義，通常用來表示動作銜接或語氣內。

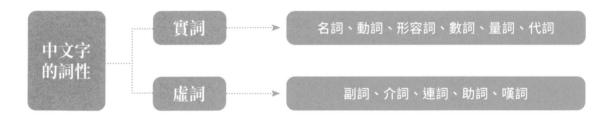

◆ 實詞的家族

實詞包括名詞、動詞、形容詞、數詞、量詞、代詞六類。

❶ **名詞（noun）**：用來表示人、地、事、物、時間的名稱。例如孔子、妹妹、桌子、海邊、早上等。

❷ **動詞（verb）**：表示人或物的行為、動作、事件發生。例如：看、跑、跳等。

❸ **形容詞（adjective）**：表示人、事、物的性質或狀態，用來修飾名詞。如「勇敢的」妹妹、「圓形」的桌子、「一望無際」的海邊、「晴朗的」早晨等等。

❹ **數詞（numeral）**：表示數目的多少或次序的先後。例如「零」、「十」、「第一」、「初三」。

❺ **量詞（quantifier）**：表示事物或動作的計算單位的詞。數詞不能和名詞直接結合，要加量詞才能表達數量，例如物量詞「個」、「張」；動量詞「次」、「趟」、「遍」；指量詞「這個」、「那本」。如：十張紙、再讀一遍、三隻貓、那本漫畫書。

❻ **代詞（Pronoun）**：又叫代名詞，用來代替名詞、動詞、形容詞、數量詞的詞，例：我、他們、自己、人家、誰、怎樣、多少。

◆ 虛詞的家族

虛詞包含副詞、介詞、連詞、助詞、嘆詞。

❶ **副詞（adverb）**：用來限制或修飾動詞、形容詞，來表示程度、範圍、時間等的詞。像是非常、很、偶爾、剛才等詞。例如：非常快樂、跑得很快、剛才她笑了、他偶爾會去圖書館。

❷ **介詞（preposition）**：介詞是放在名詞、代詞之前，合起來組成「介詞短語」用來修飾動詞或形容詞。像是：從、往、在、當、把、對、同、爲、以、比、跟、被等這些字都屬於介詞。例如：我在家等妳。「在」是介詞，「在家」是「介詞短語」，用來修飾「等妳」。

③ **連詞（conjunction）**：又叫連接詞，主要用來連接「詞」、「短語」和「句子」。和、跟、與、同、及、或、並、而等，都是連詞。例如：原子筆「和」尺都是常用的文具；這個活動得到長官「與」學員的支持；媽媽「跟」阿姨經常去旅遊。

④ **助詞（particle）**：放著在詞、短語、句子的前面、後面或中間，協助實詞發揮更大的功能。常見的助詞有：的、地、得、所等。例如綠油油「的」稻田、輕輕鬆鬆「地」逛街等。

⑤ **嘆詞（interjection）**：用來表示說話時的各種情緒的詞，如：喔、啊、咦、哎呀、唉、呵、哼、喂等，要注意的是嘆詞不能單獨使用存在。例如：啊！出太陽了！

中文句子的結構

中文句子是由上述的詞和短語（詞組）組成的，簡單的說有「單句」及「複句」兩種。

◆ 單句：人（物）＋事

一句話就能表示一件事，這就叫「單句」。
句子的結構如下：

誰 ＋ 是什麼 → 小明是小學生。
誰 ＋ 做什麼 → 小明在吃飯。
誰 ＋ 怎麼樣 → 我吃飽了。
什麼 ＋ 是什麼 → 鉛筆是我的。
什麼 ＋ 做什麼 → 小羊出門了。
什麼 ＋ 怎麼樣 → 天空好藍。

簡單的人（物）＋事，也可以加入形容詞或量詞、介詞等，
讓句子更豐富，但這句話只講一件事，所以仍然是單句。

誰 ＋（形容詞）＋ 是什麼 → 小明是（可愛的）小學生。
誰 ＋（介詞）＋ 做什麼 → 小明（在餐廳）吃飯。
（嘆詞）＋ 誰 ＋ 怎麼樣 →（啊！）我吃飽了。
（量詞）＋ 什麼 ＋ 是什麼 →（那兩支）鉛筆是我的。
什麼 ＋（形容詞）＋ 做什麼 → 小羊（快快樂樂的）出門了。
（名詞）＋ 什麼 ＋ 怎麼樣 →（今天）天空好藍。

◆ 複句：講 2 件事以上的句子

包含兩個或兩個以上的句子，就叫複句。
我們寫文章時，如果想表達較複雜的意思，就要使用複句。像是：

他喜歡吃水果，也喜歡吃肉。
小美做完功課，就玩電腦。
你想喝茶，還是咖啡？
今天不但下雨，還打雷，真可怕！
他因為感冒生病，所以今天缺席。
雖然他十分努力讀書，但是月考卻考差了。

中日文版
精熟級
7

刃	**rèn** 刀剣、刃物の総称。殺す。						
	刃 刃 刃						
	刃	刃	刃	刃	刃	刃	

丐	**gài** お金、物を求める。乞う。請う。物もらい。						
	丐 丐 丐 丐						
	丐	丐	丐	丐	丐	丐	

丑	**chǒu** 十二支の第2。劇などの道化役。時刻の名、午前1時から3時まで。						
	丑 丑 丑 丑						
	丑	丑	丑	丑	丑	丑	

凶	**xiōng** 「吉」の対語、不吉なこと。運が悪い。凶悪である。激しい。						
	凶 凶 凶 凶						
	凶	凶	凶	凶	凶	凶	

叩

kòu | 叩く。尋ねる。打ち当てる。

叩 叩 叩 叩 叩

叩 叩 叩 叩 叩 叩

叭

bā | 楽器のらっぱ。車のクラクションの擬音語。

叭 叭 叭 叭 叭

叭 叭 叭 叭 叭 叭

囚

qiú | 拘禁する。犯罪人。

囚 囚 囚 囚 囚

囚 囚 囚 囚 囚 囚

弘

hóng | とても広い。大きい。広める。

弘 弘 弘 弘 弘

弘 弘 弘 弘 弘 弘

扒

pá | 手や器具で掘り出す。ご飯をかきこむ。窃取する。スリ。

扒 扒 扒 扒 扒

扒 扒 扒 扒 扒 扒

bā | ぬく。すがりつく。

氾

fàn | 氾濫する。ひたる。

氾 氾 氾 氾 氾

氾 氾 氾 氾 氾 氾

玄

xuán | 奥深い。奥深く微妙なこと。黒色。天玄。

玄 玄 玄 玄 玄

玄 玄 玄 玄 玄 玄

皿

mǐn | 底の浅い食器。料理などを盛る器皿。

皿 皿 皿 皿 皿

皿 皿 皿 皿 皿 皿

矢

shǐ | 箭。誓う。

矢矢矢矢矢

矢 矢 矢 矢 矢 矢

兵

pīng | 乒乓球（ピンポン玉）の略語。物がち当たったりする音、ぽんぽん。

乒乒乒乒乒乒

乒 乒 乒 乒 乒 乒

兵

pāng | 乒乓球（ピンポン玉）の略語。物がち当たったりする音、ぽんぽん。

乓乓乓乓乓乓

乓 乓 乓 乓 乓 乓

吊

diào | ぶら下げる。吊り下げる。物をつるす。免許などを取り消す。

吊吊吊吊吊吊

吊 吊 吊 吊 吊 吊

奸 jiān | ずるい。邪悪である。違法すること。裏切り者。心の正しくない人。

奸 奸 奸 奸 奸 奸

奸 奸 奸 奸 奸 奸

帆 fān | 舟、船。舟の帆。風により船を走らせる布製の器具。

帆 帆 帆 帆 帆 帆

帆 帆 帆 帆 帆 帆

弛 chí | 緩める。のびる。

弛 弛 弛 弛 弛 弛

弛 弛 弛 弛 弛 弛

扛 káng | 肩で担ぐ。責任などを引き受ける。担当する。

扛 扛 扛 扛 扛 扛

扛 扛 扛 扛 扛 扛

伶

líng | 芝居の役者。利口で賢い。ひとり行くこと。

伶伶伶伶伶伶伶

伶 伶 伶 伶 伶 伶

伺

sì | ひそかに様子などを見ること。　**cì** | 奉仕する。世話をする。

伺伺伺伺伺伺伺

伺 伺 伺 伺 伺 伺

佐

zuǒ | 補佐する。助ける。

佐佐佐佐佐佐佐

佐 佐 佐 佐 佐 佐

兌

duì | 交換する。現金に引き換える。易の八卦の一つ、沢を表す。混ぜる。

兌兌兌兌兌兌兌

兌 兌 兌 兌 兌 兌

刨 | bào｜削る。　　páo｜穴を掘る。

刨 刨 刨 刨 刨 刨 刨

刨 刨 刨 刨 刨 刨

劫 | jié｜強奪する。災難。

劫 劫 劫 劫 劫 劫 劫

劫 劫 劫 劫 劫 劫

吝 | lìn｜けちけちする。物惜しみする。

吝 吝 吝 吝 吝 吝 吝

吝 吝 吝 吝 吝 吝

吟 | yín｜漢詩、俳句などを吟じる。鳴る。なげく。

吟 吟 吟 吟 吟 吟 吟

吟 吟 吟 吟 吟 吟

坊 | fāng | まち。町名。町の店。小規模な仕事の場所。 | fáng | 堤防。

坊坊坊坊坊坊坊

坊 坊 坊 坊 坊 坊

坎 | kǎn | 穴。くぼみ。易の八卦の一つ、水を表す。

坎坎坎坎坎坎坎

坎 坎 坎 坎 坎 坎

坑 | kēng | 穴。くぼみ。地面に掘った穴。穴埋めにする。陥れる。

坑坑坑坑坑坑坑

坑 坑 坑 坑 坑 坑

妓 | jì | 娼妓。歌妓。遊女。

妓妓妓妓妓妓妓

妓 妓 妓 妓 妓 妓

yāo | 妖怪。お化け。妖精。妖しい。なまめかしい。

妖 妖 妖 妖 妖 妖 妖

妖 妖 妖 妖 妖 妖

chà | 分岐する。間違い。話題をそらす。ずらせる。

岔 岔 岔 岔 岔 岔 岔

岔 岔 岔 岔 岔 岔

bì | 庇う。庇護する。

庇 庇 庇 庇 庇 庇 庇

庇 庇 庇 庇 庇 庇

fǎng | よく似っている。…のようである。

彷 彷 彷 彷 彷 彷 彷

彷 彷 彷 彷 彷 彷

páng | さまよう。ためらう。徘徊する。

扭 niǔ | ねじる。捻る。捻挫する。体をくねらせる。振り向く。

扭扭扭扭扭扭扭

扭 扭 扭 扭 扭 扭

抒 shū | 考え、見解などを述べる。除く。緩やか。

抒抒抒抒抒抒抒

抒 抒 抒 抒 抒 抒

杏 xìng | 植物の名、バラ科の落葉小高木。杏子。杏仁。

杏杏杏杏杏杏杏

杏 杏 杏 杏 杏 杏

杖 zhàng | 棒。こん棒。つえ。

杖杖杖杖杖杖杖

杖 杖 杖 杖 杖

汪
wāng | 水が広く深い。犬の吠える声「わんわん」。中国人の姓の一つ。

汪汪汪汪汪汪汪

汪 汪 汪 汪 汪 汪

汲
jí | 水をくみ上げる。

汲汲汲汲汲汲

汲 汲 汲 汲 汲 汲

沃
wò | 土地が肥沃である。灌漑する。

沃沃沃沃沃沃沃

沃 沃 沃 沃 沃 沃

沛
pèi | 盛んである。中国人の姓の一つ。

沛沛沛沛沛沛沛

沛 沛 沛 沛 沛 沛

灸

jiǔ | 漢方の治療法の灸。

灸 灸 灸 灸 灸 灸 灸

灸 灸 灸 灸 灸 灸

灼

zhuó | 焼く。焼け付く。明るい。透徹する。

灼 灼 灼 灼 灼 灼 灼

灼 灼 灼 灼 灼 灼

罕

hǎn | 稀である。珍しい。

罕 罕 罕 罕 罕 罕 罕

罕 罕 罕 罕 罕 罕

芋

yù | 植物の名、イモ類の総称。里芋。

芋 芋 芋 芋 芋 芋

芋 芋 芋 芋 芋 芋

迄
qi | …に至るまで。今までずっと。

迄迄迄迄迄迄

迄 迄 迄 迄 迄 迄

邦
bāng | 国家。異邦。連邦。

邦邦邦邦邦邦

邦 邦 邦 邦 邦 邦

邪
xié | 不正な。邪悪である。おかしい。怪しい。寒気。

邪邪邪邪邪邪

邪 邪 邪 邪 邪 邪

阱
jǐng | 罠。落とし穴。

阱阱阱阱阱阱

阱 阱 阱 阱 阱 阱

侍	**shì** 他人、要人のそばに仕える。侍従。
	侍侍侍侍侍侍侍侍
	侍 侍 侍 侍 侍 侍

函	**hán** …の中に含まれる。つつみもつ。手紙。書簡。ケース。箱。
	函函函函函函函函
	函 函 函 函 函 函

卒	**zú** 兵士。課程などを履修する。死ぬ。終了する。終わる。
	卒卒卒卒卒卒卒卒
	卒 卒 卒 卒 卒 卒

cù 急ぎなこと。突然であること。

卦	**guà** 易の卦。八卦。易の算木に現れた卦の形、これで吉凶を占う。
	卦卦卦卦卦卦卦卦
	卦 卦 卦 卦 卦 卦

卸

xiè | 荷物を降ろす。職務などを解除する。取り去る。取り外す。

卸 卸 卸 卸 卸 卸 卸

卸 卸 卸 卸 卸 卸

呵

hē | 息を吐く。保護する。大声で責める。ゲラゲラと大笑いする。

呵 呵 呵 呵 呵 呵 呵 呵

呵 呵 呵 呵 呵 呵

呻

shēn | 呻き。ため息をつく。

呻 呻 呻 呻 呻 呻 呻 呻

呻 呻 呻 呻 呻 呻

咀

jǔ | 咀嚼する。

咀 咀 咀 咀 咀 咀 咀 咀

咀 咀 咀 咀 咀 咀

咎

jiù　あやまち。災禍。咎める。罰する。

咎咎咎咎咎咎咎咎

咎　咎　咎　咎　咎　咎

咒

zhòu　のろい。まじない。呪詛する。誓いを立てる。悪罵する。

咒咒咒咒咒咒咒咒

咒　咒　咒　咒　咒　咒

咕

gū　クックッという鶏の鳴き声。つぶやく。おなかがグーとなっている。

咕咕咕咕咕咕咕咕

咕　咕　咕　咕　咕　咕

坤

kūn　易の八卦の一つ、地、母、妻などの女性を表す。乾坤。

坤坤坤坤坤坤坤坤

坤　坤　坤　坤　坤　坤

坷 kě │ でこぼこしている。不遇である。

坷坷坷坷坷坷坷坷

坷 坷 坷 坷 坷 坷

姆 mǔ │ 家政婦。保母。

姆姆姆姆姆姆姆姆

姆 姆 姆 姆 姆 姆

帕 pà │ ハンカチ。スカーフ。

帕帕帕帕帕帕帕帕

帕 帕 帕 帕 帕 帕

帖 tiē │ 穏当である。ぴったりしている。

帖帖帖帖帖帖帖帖

帖 帖 帖 帖 帖 帖

tiě │ 招待状。帳面。絵、習字などの手本。

| 弦 | xián | 弓の弦。弦楽器の弦。妻。弓を張った形。 |

弦 弦 弦 弦 弦 弦 弦 弦

弦 弦 弦 弦 弦 弦

| 弧 | hú | 円弧。湾曲した線。括弧。 |

弧 弧 弧 弧 弧 弧 弧 弧

弧 弧 弧 弧 弧 弧

| 彿 | fú | よく似っている。…のようである。 |

彿 彿 彿 彿 彿 彿 彿 彿

彿 彿 彿 彿 彿 彿

| 征 | zhēng | 行軍する。征討する。征服する。 |

征 征 征 征 征 征 征 征

征 征 征 征 征 征

忿
fèn ｜ ひどく怒ること。恨み。

忿 忿 忿 忿 忿 忿 忿 忿

忿 忿 忿 忿 忿 忿

怯
qiè ｜ 臆病である。卑怯である。怯える。

怯 怯 怯 怯 怯 怯 怯 怯

怯 怯 怯 怯 怯 怯

拘
jū ｜ 逮捕する。とらえる。かかわる。こだわる。意固地である。束縛する。

拘 拘 拘 拘 拘 拘 拘 拘

拘 拘 拘 拘 拘 拘

拙
zhuō ｜ 「巧」の対語、下手である。自分、私の謙譲語。

拙 拙 拙 拙 拙 拙 拙 拙

拙 拙 拙 拙 拙 拙

昂 áng 上に向ける。物価が高くなる。意気が揚がる。

昂 昂 昂 昂 昂 昂 昂 昂
昂 昂 昂 昂 昂 昂

昆 kūn 兄。仲間が多い。

昆 昆 昆 昆 昆 昆 昆 昆
昆 昆 昆 昆 昆 昆

氓 máng やくざ。よたもの。古くは庶民と呼ばれた。

氓 氓 氓 氓 氓 氓 氓 氓
氓 氓 氓 氓 氓 氓

沼 zhǎo 水の池。湖沼。

沼 沼 沼 沼 沼 沼 沼 沼
沼 沼 沼 沼 沼 沼

31

泊

pō | 湖。接岸する。さまよう。淡泊である。

泊泊泊泊泊泊泊泊

泊 泊 泊 泊 泊 泊

狐

hú | きつね。

狐狐狐狐狐狐狐狐

狐 狐 狐 狐 狐 狐

疙

gē | 皮膚のできもの、例えば鳥肌が立つ。塊状の物。しこり。わだかまり。

疙疙疙疙疙疙疙疙

疙 疙 疙 疙 疙 疙

疚

jiù | 気がとがめる。

疚疚疚疚疚疚疚疚

疚 疚 疚 疚 疚 疚

祀

sì | 祭る。

祀祀祀祀祀祀祀

祀 祀 祀 祀 祀 祀

秉

bǐng | 手で持つ。握る。掌握する。

秉秉秉秉秉秉秉秉

秉 秉 秉 秉 秉 秉

肢

zhī | 人、動物の手と足。

肢肢肢肢肢肢肢肢

肢 肢 肢 肢 肢 肢

芭

bā | バショウ科の多年草。果物の芭樂（グアバ）。

芭芭芭芭芭芭芭

芭 芭 芭 芭 芭 芭

亭
tíng｜あずまや。木などがまっすぐに伸びている。

亭亭亭亭亭亭亭亭亭

亭 亭 亭 亭 亭 亭

侶
lǚ｜仲間。連れ。

侶侶侶侶侶侶侶侶侶

侶 侶 侶 侶 侶 侶

侷
jú｜窮屈である。狭い。

侷侷侷侷侷侷侷侷侷

侷 侷 侷 侷 侷 侷

俄
é｜たちまち。外国語の音訳字に用いられ「俄羅斯聯邦 (ロシア連邦)」。

俄俄俄俄俄俄俄俄俄

俄 俄 俄 俄 俄 俄

俐

lì 利口で賢い。

俐 俐 俐 俐 俐 俐 俐 俐 俐

俐 俐 俐 俐 俐 俐

俘

fú 俘虜。いけどり。

俘 俘 俘 俘 俘 俘 俘 俘 俘

俘 俘 俘 俘 俘 俘

俠

xiá 正義のために弱い者を助ける人。義俠心。

俠 俠 俠 俠 俠 俠 俠 俠 俠

俠 俠 俠 俠 俠 俠

剎

chà 寺院。瞬く間。　**shā** 止める。

剎 剎 剎 剎 剎 剎 剎 剎 剎

剎 剎 剎 剎 剎 剎

勃

bó | 盛んである。突然。急に。

勃勃勃勃勃勃勃勃勃

勃 勃 勃 勃 勃 勃

咽

yè | 涙にむせぶ。　**yān** | 咽頭。　**yàn** | 飲み込む。

咽咽咽咽咽咽咽咽咽

咽 咽 咽 咽 咽 咽

垢

gòu | 汚れ。あか。不潔である。

垢垢垢垢垢垢垢垢垢

垢 垢 垢 垢 垢 垢

奕

yì | かさなる。生き生きしている。

奕奕奕奕奕奕奕奕奕

奕 奕 奕 奕 奕 奕

姦 jiān | 不倫をする。姦通。ずるい。悪賢い。

姦 姦 姦 姦 姦 姦 姦 姦 姦

姦 姦 姦 姦 姦 姦

姪 zhí | 兄弟や同世代の親戚、友人の子。父の親戚、友人に対して用いる自称。

姪 姪 姪 姪 姪 姪 姪 姪 姪

姪 姪 姪 姪 姪 姪

屎 shǐ | ふん。鼻、耳、目からの分泌物。

屎 屎 屎 屎 屎 屎 屎 屎 屎

屎 屎 屎 屎 屎 屎

屏 píng | 遮る。隠す。ついたて。

屏 屏 屏 屏 屏 屏 屏 屏 屏

屏 屏 屏 屏 屏 屏

屏 bǐng | 取り除く。捨てる。抑える。止める。

徊

| さまよう。行きつ戻りつ。徘徊する。

徊 徊 徊 徊 徊 徊 徊 徊 徊

徊 徊 徊 徊 徊 徊

恤

xù | 心配する。哀れむ。憐憫。救済する。

恤 恤 恤 恤 恤 恤 恤 恤 恤

恤 恤 恤 恤 恤 恤

拭

shì | 拭う。拭く。

拭 拭 拭 拭 拭 拭 拭 拭 拭

拭 拭 拭 拭 拭 拭

拯

zhěng | 助ける。救う。

拯 拯 拯 拯 拯 拯 拯 拯 拯

拯 拯 拯 拯 拯 拯

拱 gǒng | すくめる。腕を組む。アーチ形。

拱拱拱拱拱拱拱拱拱

拱 拱 拱 拱 拱 拱

昧 mèi | ぼんやりしている。他人の物、お金をくすねる。ほの暗い。

昧昧昧昧昧昧昧昧昧

昧 昧 昧 昧 昧 昧

柏 bǎi | ブナ科の落葉高木。柏の木。松柏。

柏柏柏柏柏柏柏柏柏

柏 柏 柏 柏 柏 柏

栅 zhà | 鉄棒、竹や木で編んだ垣根。

栅栅栅栅栅栅栅栅栅

栅 栅 栅 栅 栅 栅

殃 yāng | 災難。災い。損なう。

殃 殃 殃 殃 殃 殃 殃 殃 殃

殃 殃 殃 殃 殃 殃

洩 xiè | 液体、気体が漏れる。漏らす。不満などを晴らす。

洩 洩 洩 洩 洩 洩 洩 洩 洩

洩 洩 洩 洩 洩 洩

洶 xiōng | 水勢が湧き上がる。込んでいる。込む。混雑している。

洶 洶 洶 洶 洶 洶 洶 洶 洶

洶 洶 洶 洶 洶 洶

炫 xuàn | 光がまぶしい。まばゆい。誇示する。てらす。

炫 炫 炫 炫 炫 炫 炫 炫 炫

炫 炫 炫 炫 炫 炫

狡

jiǎo ｜ ずるい。

狡 狡 狡 狡 狡 狡 狡 狡 狡

狡 狡 狡 狡 狡 狡

疤

bā ｜ 傷のあと。傷跡のようなもの。

疤 疤 疤 疤 疤 疤 疤 疤 疤

疤 疤 疤 疤 疤 疤

盈

yíng ｜ 満ちる。余分。女性の容姿が美しい。

盈 盈 盈 盈 盈 盈 盈 盈 盈

盈 盈 盈 盈 盈 盈

缸

gāng ｜ 口が広くて、底が小さいガラス、陶製の容器。缸の形のような容器。

缸 缸 缸 缸 缸 缸 缸 缸 缸

缸 缸 缸 缸 缸 缸

耶

yé | 疑問を示す助詞。

耶 耶 耶 耶 耶 耶 耶 耶

耶 耶 耶 耶 耶 耶

苔

tái | コケ植物。舌苔。

苔 苔 苔 苔 苔 苔 苔 苔

苔 苔 苔 苔 苔 苔

苛

kē | 厳しい。煩わしい。叱責する。

苛 苛 苛 苛 苛 苛 苛 苛

苛 苛 苛 苛 苛 苛

茁

zhuó | 植物が発芽する。勢いよく伸びている。

茁 茁 茁 茁 茁 茁 茁 茁

茁 茁 茁 茁 茁 茁

茉 mò | ジャスミンの花。

茉茉茉茉茉茉茉茉
茉茉茉茉茉茉

虹 hóng | にじ。

虹虹虹虹虹虹虹虹虹
虹虹虹虹虹虹

貞 zhēn | 忠実である。正しい。女性が操を守ること。

貞貞貞貞貞貞貞貞貞
貞貞貞貞貞貞

迪 dí | 啓発する。指導する。

迪迪迪迪迪迪迪迪
迪迪迪迪迪迪

43

陋

lòu 醜い。悪い。場所が狭いこと。識見、学識が狭いこと。

陋 陋 陋 陋 陋 陋 陋 陋

陋 陋 陋 陋 陋 陋

俯

fǔ 下を向く。頭を垂れる。体を伏せること。

俯 俯 俯 俯 俯 俯 俯 俯 俯 俯

俯 俯 俯 俯 俯 俯

倖

xìng まぐれ。幸い。思いがけない幸い。僥倖。

倖 倖 倖 倖 倖 倖 倖 倖 倖 倖

倖 倖 倖 倖 倖 倖

冥

míng 奥深い。暗いこと。無知せある。あの世。

冥 冥 冥 冥 冥 冥 冥 冥 冥 冥

冥 冥 冥 冥 冥 冥

凋 | **diāo** | 衰える。しぼむ。散る。勢いが衰えて弱くなること。

凋凋凋凋凋凋凋凋凋凋
凋凋凋凋凋凋

剖 | **pōu** | 切り開く。分析する。解き分ける。

剖剖剖剖剖剖剖剖剖剖
剖剖剖剖剖剖

匪 | **fěi** | 強盗。…ではない。

匪匪匪匪匪匪匪匪匪匪
匪匪匪匪匪匪

哩 | **lī** | だらだら。話がはっきり言わない。　**lǐ** | 量詞のマイル（mile）。

哩哩哩哩哩哩哩哩哩哩
哩哩哩哩哩哩

45

| 哺 | **bǔ** | 食物を人に与える。哺乳する。口に含んだ食物。 |

哺哺哺哺哺哺哺哺哺哺

哺 哺 哺 哺 哺 哺

| 唆 | **suō** | 唆す。教唆する。 |

唆唆唆唆唆唆唆唆唆唆

唆 唆 唆 唆 唆 唆

| 埃 | **āi** | ほこり。ちり。エジプト（Egypt）の中国語訳名「埃及」。 |

埃埃埃埃埃埃埃埃埃埃

埃 埃 埃 埃 埃 埃

| 娟 | **juān** | 美しいこと。麗しいこと。 |

娟娟娟娟娟娟娟娟娟娟

娟 娟 娟 娟 娟 娟

屑 xiè 物の切れ端、かけら。つまらないもの。軽蔑する。

屑 屑 屑 屑 屑 屑 屑 屑 屑 屑
屑 屑 屑 屑 屑 屑

峭 qiào 山が高くて険しい。情勢が危険である。厳しい。激しい。

峭 峭 峭 峭 峭 峭 峭 峭 峭 峭
峭 峭 峭 峭 峭 峭

恕 shù 怒る。猛烈である。

恕 恕 恕 恕 恕 恕 恕 恕 恕 恕
恕 恕 恕 恕 恕 恕

恥 chǐ 汚辱。恥じる。恥ずかしい。

恥 恥 恥 恥 恥 恥 恥 恥 恥 恥
恥 恥 恥 恥 恥 恥

挪

nuó | 位置を変える。移す。動かす。お金などを勝手に流用する。

挪 挪 挪 挪 挪 挪 挪 挪 挪

挪 挪 挪 挪 挪 挪

挾

xié | 脇の下に挟む。強制する。恨みを抱く。

挾 挾 挾 挾 挾 挾 挾 挾 挾 挾

挾 挾 挾 挾 挾 挾

捆

kǔn | くくる。縛る。束ねる。

捆 捆 捆 捆 捆 捆 捆 捆 捆 捆

捆 捆 捆 捆 捆 捆

捏

niē | 指でつまむ。捏造する。こねる。捏ねる。

捏 捏 捏 捏 捏 捏 捏 捏 捏 捏

捏 捏 捏 捏 捏 捏

栗

lì | ブナ科の落葉高木。くり。

栗栗栗栗栗栗栗栗栗栗

栗 栗 栗 栗 栗 栗

桑

sāng | クワ科の落葉高木。桑の木。中国人の姓の一つ。

桑桑桑桑桑桑桑桑桑桑

桑 桑 桑 桑 桑 桑

殷

yīn | 豊である。期待などが大きい。中国人の姓の一つ。

殷殷殷殷殷殷殷殷殷殷

殷 殷 殷 殷 殷 殷

烊

yáng | 夜になって店が閉店する。

烊烊烊烊烊烊烊烊烊烊

烊 烊 烊 烊 烊 烊

烘

hōng | 火であぶる。火で乾かす。引き立たせる。引き立てる。際立たせる。

烘 烘 烘 烘 烘 烘 烘 烘 烘 烘

烘 烘 烘 烘 烘 烘

狸

lí | イヌ科の哺乳類の動物。「貍」の異体字である。

狸 狸 狸 狸 狸 狸 狸 狸 狸 狸

狸 狸 狸 狸 狸 狸

狽

bèi | オオキミの一種、前足が短く後足は長い。狼狽える。困ること。

狽 狽 狽 狽 狽 狽 狽 狽 狽 狽

狽 狽 狽 狽 狽 狽

畔

pàn | 湖、川などのそば。ほとり。田のあぜ道。

畔 畔 畔 畔 畔 畔 畔 畔 畔 畔

畔 畔 畔 畔 畔 畔

畜

chù 人に飼われる牛、羊、豚、ラクダ、鶏などの動物。

畜畜畜畜畜畜畜畜畜畜

畜 畜 畜 畜 畜 畜

xù 飼う。飼育する。家畜。牧畜。

疹

zhěn 皮膚にできた小さなブツブツ。病気。やまい。

疹疹疹疹疹疹疹疹疹疹

疹 疹 疹 疹 疹 疹

眨

zhǎ 目を瞬く。あっという間に。

眨眨眨眨眨眨眨眨眨

眨 眨 眨 眨 眨 眨

砥

dǐ 砥石。励む。

砥砥砥砥砥砥砥砥砥砥

砥 砥 砥 砥 砥 砥

砲
pào | 兵器。

砲砲砲砲砲砲砲砲砲砲
砲 砲 砲 砲 砲 砲

砸
zá | 重いもので打つ。叩く。ぶつける。失敗する。

砸砸砸砸砸砸砸砸砸砸
砸 砸 砸 砸 砸 砸

祟
suì | 災い。化け物。正々堂々としていない。

祟祟祟祟祟祟祟祟祟祟
祟 祟 祟 祟 祟 祟

秤
píng | 天秤。てんびんざ。　chèng | 秤など物の重さを量る道具。

秤秤秤秤秤秤秤秤秤秤
秤 秤 秤 秤 秤 秤

| 紊 | wěn | 乱雑である。乱れる。 |

紊 紊 紊 紊 紊 紊 紊 紊 紊 紊

紊 紊 紊 紊 紊 紊

| 紐 | niǔ | 洋服、背広などの紐。ボタン。重要なところ。帯状のもの。 |

紐 紐 紐 紐 紐 紐 紐 紐 紐 紐

紐 紐 紐 紐 紐 紐

| 紓 | shū | 解除する。和らげる。 |

紓 紓 紓 紓 紓 紓 紓 紓 紓 紓

紓 紓 紓 紓 紓 紓

| 紗 | shā | 麻、綿などを紡いだ糸。綿糸。麻糸。糸を紡ぐ。 |

紗 紗 紗 紗 紗 紗 紗 紗 紗 紗

紗 紗 紗 紗 紗 紗

紡 fǎng ｜ 紡ぐ。紡織。

紡 紡 紡 紡 紡 紡 紡 紡 紡 紡

紡 紡 紡 紡 紡 紡

耘 yún ｜ 田畑の草取りをする。

耘 耘 耘 耘 耘 耘 耘 耘 耘 耘

耘 耘 耘 耘 耘 耘

脊 jí ｜ 脊椎。背骨のようなもの。

脊 脊 脊 脊 脊 脊 脊 脊 脊 脊

脊 脊 脊 脊 脊 脊

荊 jīng ｜ クマツヅラ科の落葉低木。古くは自分の妻の謙称。

荊 荊 荊 荊 荊 荊 荊 荊 荊 荊

荊 荊 荊 荊 荊 荊

荔

lì | ライチ。

荔 荔 荔 荔 荔 荔 荔 荔 荔

荔 荔 荔 荔 荔 荔

虔

qián | 慎む。恭敬。

虔 虔 虔 虔 虔 虔 虔 虔 虔 虔

虔 虔 虔 虔 虔 虔

蚤

zǎo | ノミという昆虫。

蚤 蚤 蚤 蚤 蚤 蚤 蚤 蚤 蚤

蚤 蚤 蚤 蚤 蚤 蚤

訕

shàn | 悪く言う。ナンパする。

訕 訕 訕 訕 訕 訕 訕 訕 訕 訕

訕 訕 訕 訕 訕 訕

岂

qǐ …じゃないか。どうして…か。

岂 岂 岂 岂 岂 岂 岂 岂 岂 岂

岂 岂 岂 岂 岂 岂

酌

zhuó お酒を酌む。斟酌する。酒宴。

酌 酌 酌 酌 酌 酌 酌 酌 酌 酌

酌 酌 酌 酌 酌 酌

陡

dǒu 険しい。突然。急に。

陡 陡 陡 陡 陡 陡 陡 陡 陡

陡 陡 陡 陡 陡 陡

偽

wěi 偽りの。非合法な。偽物。

偽 偽 偽 偽 偽 偽 偽 偽 偽 偽

偽 偽 偽 偽 偽 偽

| 兜 | dōu | ポケット。ぐるぐる回る。売り歩く。 |

兜兜兜兜兜兜兜兜兜兜兜

兜　兜　兜　兜　兜　兜

| 凰 | huáng | 中国古代の伝説上の瑞鳥、鳳が雄、凰が雌。 |

凰凰凰凰凰凰凰凰凰凰凰

凰　凰　凰　凰　凰　凰

| 勘 | kān | 校正する。調べる。 |

勘勘勘勘勘勘勘勘勘勘勘

勘　勘　勘　勘　勘　勘

| 匿 | nì | 隠す。隠れる。匿名。 |

匿匿匿匿匿匿匿匿匿匿匿

匿　匿　匿　匿　匿　匿

啄

zhuó | 鳥、鶏などが餌、米をついばむ。啄木鳥。

啄 啄 啄 啄 啄 啄 啄 啄 啄 啄 啄

啄 啄 啄 啄 啄 啄

婉

wǎn | 美しい。優雅で上品である。

婉 婉 婉 婉 婉 婉 婉 婉 婉 婉 婉

婉 婉 婉 婉 婉 婉

屜

tì | 引き出し。

屜 屜 屜 屜 屜 屜 屜 屜 屜 屜 屜

屜 屜 屜 屜 屜 屜

屠

tú | 家畜を殺す。屠殺する。中国人の姓の一つ。

屠 屠 屠 屠 屠 屠 屠 屠 屠 屠 屠

屠 屠 屠 屠 屠 屠

崖

yá | 崖。果て。限り。

崖 崖 崖 崖 崖 崖 崖 崖 崖 崖 崖

崖 崖 崖 崖 崖 崖

崗

gāng | 「岡」と意味、発音が同じで、通用する漢字。山の脊梁。花崗岩。

崗 崗 崗 崗 崗 崗 崗 崗 崗 崗 崗

崗 崗 崗 崗 崗 崗

gǎng | 職責。仕事。見張り所。見張りに立つ。

巢

cháo | 鳥類、昆虫、動物などの巣。盗賊の巣窟。

巢 巢 巢 巢 巢 巢 巢 巢 巢 巢 巢

巢 巢 巢 巢 巢 巢

彬

bīn | 礼儀正しい。文質兼ね備わる人。

彬 彬 彬 彬 彬 彬 彬 彬 彬 彬 彬

彬 彬 彬 彬 彬 彬

徘 pái | さまよう。たちもとおる。徘徊する。

徘 徘 徘 徘 徘 徘 徘 徘 徘 徘 徘

徘 徘 徘 徘 徘 徘

愿 yǒng | 唆す。煽動する。

愿 愿 愿 愿 愿 愿 愿 愿 愿 愿 愿

愿 愿 愿 愿 愿 愿

悴 cuì | やせ衰える。やつれる。悲しくて心が痛む。

悴 悴 悴 悴 悴 悴 悴 悴 悴 悴 悴

悴 悴 悴 悴 悴 悴

悼 dào | 悼む。哀悼する。追悼する。

悼 悼 悼 悼 悼 悼 悼 悼 悼 悼 悼

悼 悼 悼 悼 悼 悼

惚

hū 恍惚。ぼんやりする。

惚惚惚惚惚惚惚惚惚惚惚

惚 惚 惚 惚 惚 惚

掠

lüè 奪い取る。略奪する。なでる。

掠掠掠掠掠掠掠掠掠掠掠

掠 掠 掠 掠 掠 掠

敍

xù 述べる。記述する。評定する。

敍敍敍敍敍敍敍敍敍敍敍

敍 敍 敍 敍 敍 敍

敝

bì 敗れる。自分のことにつける謙称。

敝敝敝敝敝敝敝敝敝敝敝

敝 敝 敝 敝 敝 敝

斬 zhǎn ｜ 切る。殺す。収穫する。成果。

斬斬斬斬斬斬斬斬斬斬斬

斬 斬 斬 斬 斬 斬

桿 gān ｜ 長くて細い棒状のもの。棒状のものの数を数える量詞。

桿桿桿桿桿桿桿桿桿桿桿

桿 桿 桿 桿 桿 桿

梭 suō ｜ 織機用具の一つ。行き来が速い。頻繁である。

梭梭梭梭梭梭梭梭梭梭梭

梭 梭 梭 梭 梭 梭

涮 shuàn ｜ 水で洗う。すすぐ。しゃぶしゃぶをする。

涮涮涮涮涮涮涮涮涮涮涮

涮 涮 涮 涮 涮 涮

涯 yá 水際。果て。限り。天涯。生涯。

涯 涯 涯 涯 涯 涯 涯 涯 涯 涯 涯

涯 涯 涯 涯 涯 涯

淆 xiáo 混じる。入り乱れる。乱す。

淆 淆 淆 淆 淆 淆 淆 淆 淆 淆 淆

淆 淆 淆 淆 淆 淆

淇 qí 淇水、中国河南省にある川の名。

淇 淇 淇 淇 淇 淇 淇 淇 淇 淇 淇

淇 淇 淇 淇 淇 淇

凄 qī 寒い。冷たい。涼しい。すごい。悲しみ。悲惨である。

凄 凄 凄 凄 凄 凄 凄 凄 凄 凄 凄

凄 凄 凄 凄 凄 凄

淤 | yū | 詰まる。泥などがたまる。泥でふさがる。

淫 | yín | ふける。限度を超える。過度の。淫する。みだらな性行為。

淵 | yuān | 水を深くたたえているところ。奥深い。物事の根本。

烹 | pēng | 食物を調理する。料理を作る。

猖

chāng | たけりくるう。狂う。みだれる。猖獗。

猖 猖 猖 猖 猖 猖 猖 猖 猖 猖 猖

猖 猖 猖 猖 猖 猖

疵

cī | 欠点。あやまち。

疵 疵 疵 疵 疵 疵 疵 疵 疵 疵 疵

疵 疵 疵 疵 疵 疵

痊

quán | 病気がなおる。

痊 痊 痊 痊 痊 痊 痊 痊 痊 痊 痊

痊 痊 痊 痊 痊 痊

痔

zhì | 痔。痔がおこる。

痔 痔 痔 痔 痔 痔 痔 痔 痔 痔 痔

痔 痔 痔 痔 痔 痔

眷

juàn ｜ 親族。身うち。目をかける。心にかける。恋い慕う。

眷 眷 眷 眷 眷 眷 眷 眷 眷 眷 眷

眷 眷 眷 眷 眷 眷

眺

tiào ｜ 眺める。遠くを見わたす。

眺 眺 眺 眺 眺 眺 眺 眺 眺 眺 眺

眺 眺 眺 眺 眺 眺

窒

zhì ｜ ふさがる。ふさぐ。詰まる。窒息する。

窒 窒 窒 窒 窒 窒 窒 窒 窒 窒 窒

窒 窒 窒 窒 窒 窒

紳

shēn ｜ 教養、地位のある人。紳士。紳商。

紳 紳 紳 紳 紳 紳 紳 紳 紳 紳 紳

紳 紳 紳 紳 紳 紳

絆 bàn 束縛する。蹴躓く。

絆 絆 絆 絆 絆 絆 絆 絆 絆 絆 絆
絆 絆 絆 絆 絆 絆

聆 líng よく聞く。

聆 聆 聆 聆 聆 聆 聆 聆 聆 聆 聆
聆 聆 聆 聆 聆 聆

舵 duò 船のかじ。舵手。舵で奮闘する方針をたとえる。

舵 舵 舵 舵 舵 舵 舵 舵 舵 舵 舵
舵 舵 舵 舵 舵 舵

莖 jīng 植物の茎。茎状のもの。

莖 莖 莖 莖 莖 莖 莖 莖 莖 莖 莖
莖 莖 莖 莖 莖 莖

67

莽

mǎng | 広大である。そそっかしい。草むら。

莽 莽 莽 莽 莽 莽 莽 莽 莽 莽 莽

莽 莽 莽 莽 莽 莽

覓

mì | 探す。求める。探し求める。

覓 覓 覓 覓 覓 覓 覓 覓 覓 覓 覓

覓 覓 覓 覓 覓 覓

訟

sòng | 訴える。訴訟。起訴。せめる。

訟 訟 訟 訟 訟 訟 訟 訟 訟 訟 訟

訟 訟 訟 訟 訟 訟

訣

jué | 完全に離れること。永遠に分かれること。秘訣。奥義。

訣 訣 訣 訣 訣 訣 訣 訣 訣 訣 訣

訣 訣 訣 訣 訣 訣

豚	tún	子豚。豚。

豚豚豚豚豚豚豚豚豚豚豚

豚　豚　豚　豚　豚　豚

赦	shè	赦免する。許す。

赦赦赦赦赦赦赦赦赦赦赦

赦　赦　赦　赦　赦　赦

趾	zhǐ	足の指。

趾趾趾趾趾趾趾趾趾趾趾

趾　趾　趾　趾　趾　趾

逞	chěng	思いのままにする。見せびらかす。目的を達成する。

逞逞逞逞逞逞逞逞逞逞

逞　逞　逞　逞　逞　逞

酗

xù | 物事に熱中して、本心を奪われること。惑溺する。

酗 酗 酗 酗 酗 酗 酗 酗 酗 酗 酗

酗 酗 酗 酗 酗 酗

傀

kuǐ | 操り人形。個人や組織に操られ、利用される人。

傀 傀 傀 傀 傀 傀 傀 傀 傀 傀 傀

傀 傀 傀 傀 傀 傀

傅

fù | 天子の師傅。師匠。中国人の姓の一つ。

傅 傅 傅 傅 傅 傅 傅 傅 傅 傅 傅

傅 傅 傅 傅 傅 傅

傑

jié | ひときわ優れる。優れる才能と知恵を兼備する人。

傑 傑 傑 傑 傑 傑 傑 傑 傑 傑 傑

傑 傑 傑 傑 傑 傑

傢

jiā | 家具、道具、武器を表す。やつ、あいつ。

傢 傢 傢 傢 傢 傢 傢 傢 傢 傢 傢 傢

傢 傢 傢 傢 傢 傢

唾

tuò | つば。唾液。軽蔑して嫌うこと。

唾 唾 唾 唾 唾 唾 唾 唾 唾 唾 唾

唾 唾 唾 唾 唾 唾

喇

lǎ | 楽器のらっぱ。自動車、オートバイのクラクション。ラマ。

喇 喇 喇 喇 喇 喇 喇 喇 喇 喇 喇 喇

喇 喇 喇 喇 喇 喇

喧

xuān | 大きな声で話す。やかましい。喧噪。喧々囂々。

喧 喧 喧 喧 喧 喧 喧 喧 喧 喧 喧 喧

喧 喧 喧 喧 喧 喧

喬 qiáo | 高い。仮装する。引越しや昇進祝いのメッセージ。中国人の姓。

喬喬喬喬喬喬喬喬喬喬喬喬
喬 喬 喬 喬 喬 喬

堤 dī | 堤防。土手。

堤堤堤堤堤堤堤堤堤堤堤堤
堤 堤 堤 堤 堤 堤

媚 mèi | 美しい。へつらう。

媚媚媚媚媚媚媚媚媚媚媚媚
媚 媚 媚 媚 媚 媚

徨 huáng | さまよう。ためらう。徘徊する。

徨徨徨徨徨徨徨徨徨徨徨徨
徨 徨 徨 徨 徨 徨

揣 | **chuāi** | 推し量る。ポケットなどの中に押し込む。

敞 | **chǎng** | とても広い。開ける。オープンする。

敦 | **dūn** | 正直で人情に厚いこと。誠意のある。

棗 | **zǎo** | 棗。クロウメモドキ科の落葉高木。

棘

jí │ 厄介である。棘のある木の総称。

棘棘棘棘棘棘棘棘棘棘棘棘

棘　棘　棘　棘　棘　棘

棚

péng │ スチール、竹、木などで骨組みを作る棚。小屋。

棚棚棚棚棚棚棚棚棚棚棚棚

棚　棚　棚　棚　棚　棚

棲

qī │ 動物や人が住む。生活する。寄り添う。

棲棲棲棲棲棲棲棲棲棲棲棲

棲　棲　棲　棲　棲　棲

棺

guān │ 棺。遺体を納める棺。

棺棺棺棺棺棺棺棺棺棺棺棺

棺　棺　棺　棺　棺　棺

渠

qú | 人口の水路。溝。

渠 渠 渠 渠 渠 渠 渠 渠 渠 渠 渠

渠 渠 渠 渠 渠 渠

渣

zhā | おから、油粕など搾り出した後の物。

渣 渣 渣 渣 渣 渣 渣 渣 渣 渣 渣

渣 渣 渣 渣 渣 渣

渲

xuàn | 中国絵の渲染技法。誇張する。

渲 渲 渲 渲 渲 渲 渲 渲 渲 渲 渲

渲 渲 渲 渲 渲 渲

湃

pài | 澎湃たる大波。勢い、力などが満ちあふれている。気持ちが沸き立つ。

湃 湃 湃 湃 湃 湃 湃 湃 湃 湃 湃

湃 湃 湃 湃 湃 湃

漑

gài | 灌漑する。

漑 漑 漑 漑 漑 漑 漑 漑 漑 漑 漑 漑

漑 漑 漑 漑 漑 漑

焚

fén | 燃やす。焼く。焚火。

焚 焚 焚 焚 焚 焚 焚 焚 焚 焚 焚 焚

焚 焚 焚 焚 焚 焚

琢

zuó | 翡翠などに彫刻する。よく考える。

琢 琢 琢 琢 琢 琢 琢 琢 琢 琢 琢 琢

琢 琢 琢 琢 琢 琢

甦

sū | よみがえる。蘇生する。体力、元気さが戻る。

甦 甦 甦 甦 甦 甦 甦 甦 甦 甦 甦 甦

甦 甦 甦 甦 甦 甦

窘

jiǒng | 生活が苦しい。苦しめる。困る。

窘 窘 窘 窘 窘 窘 窘 窘 窘 窘 窘 窘

窘 窘 窘 窘 窘 窘

筍

sǔn | たけのこ。筍の形のようなもの。

筍 筍 筍 筍 筍 筍 筍 筍 筍 筍 筍 筍

筍 筍 筍 筍 筍 筍

絞

jiǎo | ひもで絞る。絞る。しめる。絞殺する。

絞 絞 絞 絞 絞 絞 絞 絞 絞 絞 絞 絞

絞 絞 絞 絞 絞 絞

絮

xù | わた。くどくどしい。綿状の細かい毛。

絮 絮 絮 絮 絮 絮 絮 絮 絮 絮 絮 絮

絮 絮 絮 絮 絮 絮

腎

shèn | 内臓の一つ、腎臓。

腎 腎 腎 腎 腎 腎 腎 腎 腎 腎 腎 腎

腎 腎 腎 腎 腎 腎

腕

wàn | 手首。

腕 腕 腕 腕 腕 腕 腕 腕 腕 腕 腕 腕

腕 腕 腕 腕 腕 腕

菊

chù | キク科の多年性草本植物。

菊 菊 菊 菊 菊 菊 菊 菊 菊 菊 菊

菊 菊 菊 菊 菊 菊

菲

fēi | 花の香り。外国語の音訳字に用いられ、例えば「菲律賓（フィリピン）」。

菲 菲 菲 菲 菲 菲 菲 菲 菲 菲 菲

菲 菲 菲 菲 菲 菲

fěi | 値段などが高い。

萌 méng｜芽生える。起こる。起こり始まる。兆し。

萌 萌 萌 萌 萌 萌 萌 萌 萌 萌 萌

萌 萌 萌 萌 萌 萌

萍 píng｜水面に浮草。住所、生活などの不安定な人のたとえ。

萍 萍 萍 萍 萍 萍 萍 萍 萍 萍 萍

萍 萍 萍 萍 萍 萍

萎 wēi｜枯れる。衰微する。元気のなくなること。萎縮する。

萎 萎 萎 萎 萎 萎 萎 萎 萎 萎 萎

萎 萎 萎 萎 萎 萎

蛛 zhū｜くも。

蛛 蛛 蛛 蛛 蛛 蛛 蛛 蛛 蛛 蛛 蛛 蛛

蛛 蛛 蛛 蛛 蛛 蛛

袱	**fú** ふろしき。つつみ。
	袱 袱 袱 袱 袱 袱 袱 袱 袱 袱 袱
	袱 袱 袱 袱 袱 袱

跛	**bǒ** びっこ。片足が不自由なこと。
	跛 跛 跛 跛 跛 跛 跛 跛 跛 跛 跛 跛
	跛 跛 跛 跛 跛 跛

軸	**zhóu** 車の心棒。物事のかなめ。数学の座標軸、X 軸、Y 軸など。
	軸 軸 軸 軸 軸 軸 軸 軸 軸 軸 軸 軸
	軸 軸 軸 軸 軸 軸

逸	**yì** 逃げる。失う。隠れる。とても優れている。気楽に楽しむ。
	逸 逸 逸 逸 逸 逸 逸 逸 逸 逸 逸 逸
	逸 逸 逸 逸 逸 逸

第 **7** 級

鈍

dùn 鈍い。のろい。刃物の切れ具合が悪い。頭の働きが鈍い。

鈍 鈍 鈍 鈍 鈍 鈍 鈍 鈍 鈍 鈍 鈍 鈍

鈍 鈍 鈍 鈍 鈍 鈍

鈕

niǔ 衣服のボタン。押しボタン。つまみ。

鈕 鈕 鈕 鈕 鈕 鈕 鈕 鈕 鈕 鈕 鈕 鈕

鈕 鈕 鈕 鈕 鈕 鈕

鈣

gài 化学元素。カルシウム。

鈣 鈣 鈣 鈣 鈣 鈣 鈣 鈣 鈣 鈣 鈣 鈣

鈣 鈣 鈣 鈣 鈣 鈣

靭

rèn 柔らかで強い。強靭である。

靭 靭 靭 靭 靭 靭 靭 靭 靭 靭 靭 靭

靭 靭 靭 靭 靭 靭

飪

rèn | 柔らかくなるまで煮る。

飪 飪 飪 飪 飪 飪 飪 飪 飪 飪 飪 飪

飪 飪 飪 飪 飪 飪

傭

yōng | 雇われる人。雇用する。傭兵。

傭 傭 傭 傭 傭 傭 傭 傭 傭 傭 傭 傭

傭 傭 傭 傭 傭 傭

佣

yōng | 雇われる人。仲買人への手数料。雇用する。

佣 佣 佣 佣 佣 佣 佣

佣 佣 佣 佣 佣 佣

嗅

xiù | 鼻で嗅ぐ。

嗅 嗅 嗅 嗅 嗅 嗅 嗅 嗅 嗅 嗅 嗅 嗅 嗅

嗅 嗅 嗅 嗅 嗅 嗅

嗆

qiāng │ 食べてむせる。飲んでむせる。いがらっぽくなる。

嗆 嗆 嗆 嗆 嗆 嗆 嗆 嗆 嗆 嗆 嗆 嗆 嗆

嗆 嗆 嗆 嗆 嗆 嗆

嗇

sè │ けちである。

嗇 嗇 嗇 嗇 嗇 嗇 嗇 嗇 嗇 嗇 嗇 嗇 嗇

嗇 嗇 嗇 嗇 嗇 嗇

嗚

wū │ ウーウーというむせび鳴く声。悲しみ泣くこと。

嗚 嗚 嗚 嗚 嗚 嗚 嗚 嗚 嗚 嗚 嗚 嗚 嗚

嗚 嗚 嗚 嗚 嗚 嗚

塘

táng │ 池。海、川などの岸の土手。

塘 塘 塘 塘 塘 塘 塘 塘 塘 塘 塘 塘 塘

塘 塘 塘 塘 塘 塘

彷

páng | さまよう。ためらう。徘徊する。

彷彷彷彷彷彷彷彷彷彷彷彷彷

彷 彷 彷 彷 彷 彷

搓

cuō | こする。もむ。糸をよる。

搓搓搓搓搓搓搓搓搓搓搓搓搓

搓 搓 搓 搓 搓 搓

搗

dǎo | 臼でつく。攻める。攪乱する。いたずらする。

搗搗搗搗搗搗搗搗搗搗搗搗搗

搗 搗 搗 搗 搗 搗

斟

zhēn | お茶、お酒などを注ぎ入れる。考慮する。よく考える。

斟斟斟斟斟斟斟斟斟斟斟斟斟

斟 斟 斟 斟 斟 斟

暇

xiá | 暇。

暇 暇 暇 暇 暇 暇 暇 暇 暇 暇 暇 暇 暇

暇 暇 暇 暇 暇 暇

溢

yì | 溢れる。こぼれる。程度が過ぎる。

溢 溢 溢 溢 溢 溢 溢 溢 溢 溢 溢 溢 溢

溢 溢 溢 溢 溢 溢

溯

sù | さかのぼる。思い起こす。

溯 溯 溯 溯 溯 溯 溯 溯 溯 溯 溯 溯 溯

溯 溯 溯 溯 溯 溯

溺

nì | ふけり溺れる。溺れさせる。水に溺れる。　niào | 小便。

溺 溺 溺 溺 溺 溺 溺 溺 溺 溺 溺 溺 溺

溺 溺 溺 溺 溺 溺

滔 tāo ｜ 勢いよく広がる。水が満ち広がる。滔々。滔天。

滔 滔 滔 滔 滔 滔 滔 滔 滔 滔 滔 滔

滔 滔 滔 滔 滔 滔

煌 huáng ｜ 明るい。輝く。

煌 煌 煌 煌 煌 煌 煌 煌 煌 煌 煌 煌

煌 煌 煌 煌 煌 煌

煥 huàn ｜ あきらか。輝く。

煥 煥 煥 煥 煥 煥 煥 煥 煥 煥 煥 煥

煥 煥 煥 煥 煥 煥

猾 huá ｜ ずるい。狡猾である。

猾 猾 猾 猾 猾 猾 猾 猾 猾 猾 猾 猾

猾 猾 猾 猾 猾 猾

猿 yuán | 動物の名。類人猿。

猿猿猿猿猿猿猿猿猿猿猿猿猿
猿 猿 猿 猿 猿 猿

瑕 xiá | 玉の表面の斑点。欠点。

瑕瑕瑕瑕瑕瑕瑕瑕瑕瑕瑕瑕瑕
瑕 瑕 瑕 瑕 瑕 瑕

瑞 ruì | めでたいしるし。百歳を超える長寿の人。

瑞瑞瑞瑞瑞瑞瑞瑞瑞瑞瑞瑞瑞
瑞 瑞 瑞 瑞 瑞 瑞

畸 jī | 正常でない。残り。あまり。

畸畸畸畸畸畸畸畸畸畸畸畸畸
畸 畸 畸 畸 畸 畸

痰	**tán** 痰。痰を吐く。
	痰 痰 痰 痰 痰 痰 痰 痰 痰 痰 痰 痰 痰
	痰 痰 痰 痰 痰 痰

盞	**zhǎn** 小さい杯。灯、お酒などの数を数える量詞。
	盞 盞 盞 盞 盞 盞 盞 盞 盞 盞 盞 盞 盞
	盞 盞 盞 盞 盞 盞

睦	**mù** 仲良くする。親しくなる。
	睦 睦 睦 睦 睦 睦 睦 睦 睦 睦 睦 睦 睦
	睦 睦 睦 睦 睦 睦

睫	**jié** まつげ。
	睫 睫 睫 睫 睫 睫 睫 睫 睫 睫 睫 睫 睫
	睫 睫 睫 睫 睫 睫

睹
dǔ | 見る。じっと見る。

睹 睹 睹 睹 睹 睹 睹 睹 睹 睹 睹 睹 睹

睹 睹 睹 睹 睹 睹

祿
lù | 福、善。神様の恵み。昔の官吏の俸給。給料。火事。

祿 祿 祿 祿 祿 祿 祿 祿 祿 祿 祿 祿

祿 祿 祿 祿 祿 祿

禽
qín | 鳥類の総称。

禽 禽 禽 禽 禽 禽 禽 禽 禽 禽 禽 禽

禽 禽 禽 禽 禽 禽

稠
chóu | 「稀」の対語。泥、スープなどが濃い。稠密である。

稠 稠 稠 稠 稠 稠 稠 稠 稠 稠 稠 稠

稠 稠 稠 稠 稠 稠

窟　kū　穴。悪人の巣。貧民窟。

窟窟窟窟窟窟窟窟窟窟窟窟窟

窟　窟　窟　窟　窟　窟

肆　sì　わがまま。ほしいままに。四の漢数字。商売をする店。

肆肆肆肆肆肆肆肆肆肆肆肆肆

肆　肆　肆　肆　肆　肆

腥　xīng　魚などの生臭い。血なまぐさい。

腥腥腥腥腥腥腥腥腥腥腥腥腥

腥　腥　腥　腥　腥　腥

艇　tǐng　細長い小舟。ボート。艦艇。潜航艇。

艇艇艇艇艇艇艇艇艇艇艇艇艇

艇　艇　艇　艇　艇　艇

葛

gé | マメ科のつる性多年草。中国人の姓の一つ。

葛 葛 葛 葛 葛 葛 葛 葛 葛 葛 葛 葛

葛 葛 葛 葛 葛 葛

虜

lǔ | 捕虜する。略奪する。俘虜。

虜 虜 虜 虜 虜 虜 虜 虜 虜 虜 虜 虜 虜

虜 虜 虜 虜 虜 虜

詭

guǐ | あやしい。いつわる。普通でない。違反する。背く。

詭 詭 詭 詭 詭 詭 詭 詭 詭 詭 詭 詭 詭

詭 詭 詭 詭 詭 詭

賃

lìn | 賃料を支払い、ものを借りること。賃借り。

賃 賃 賃 賃 賃 賃 賃 賃 賃 賃 賃 賃 賃

賃 賃 賃 賃 賃 賃

逾 yú | 越える。時期などを過ぎる。

逾 逾 逾 逾 逾 逾 逾 逾 逾 逾 逾 逾

逾 逾 逾 逾 逾 逾

鉅 jù | 大きい。多い。

鉅 鉅 鉅 鉅 鉅 鉅 鉅 鉅 鉅 鉅 鉅 鉅

鉅 鉅 鉅 鉅 鉅 鉅

馳 chí | はしらせる。思いをはせる。遠くへ及ぶ。行き違う。

馳 馳 馳 馳 馳 馳 馳 馳 馳 馳 馳 馳 馳

馳 馳 馳 馳 馳 馳

馴 xún | なれる。馴れ従う。おとなしい。

馴 馴 馴 馴 馴 馴 馴 馴 馴 馴 馴 馴 馴

馴 馴 馴 馴 馴 馴

僥 jiǎo 運よく。思いがけない幸い。

僥 僥 僥 僥 僥 僥 僥 僥 僥 僥 僥 僥 僥

僥 僥 僥 僥 僥 僥

凳 dèng 背とひじ掛けのない椅子。

凳 凳 凳 凳 凳 凳 凳 凳 凳 凳 凳 凳 凳

凳 凳 凳 凳 凳 凳

嘉 jiā 賞賛する。褒める。うまい。素晴らしい。

嘉 嘉 嘉 嘉 嘉 嘉 嘉 嘉 嘉 嘉 嘉 嘉 嘉

嘉 嘉 嘉 嘉 嘉 嘉

嘍 lóu 強盗の手下。子分。

嘍 嘍 嘍 嘍 嘍 嘍 嘍 嘍 嘍 嘍 嘍 嘍

嘍 嘍 嘍 嘍 嘍 嘍

嘔

ǒu 吐く。嘔吐する。 **ōu** 歌う。

嘔 嘔 嘔 嘔 嘔 嘔 嘔 嘔 嘔 嘔 嘔 嘔 嘔

嘔 嘔 嘔 嘔 嘔 嘔

òu 心が晴れない。不機嫌。

墅

shù 別荘。

墅 墅 墅 墅 墅 墅 墅 墅 墅 墅 墅 墅 墅

墅 墅 墅 墅 墅 墅

寨

zhài 盗賊の占拠している集落。偽ブランドのもの。

寨 寨 寨 寨 寨 寨 寨 寨 寨 寨 寨 寨 寨

寨 寨 寨 寨 寨 寨

屢

lǚ たびたび。しばしば。

屢 屢 屢 屢 屢 屢 屢 屢 屢 屢 屢 屢 屢

屢 屢 屢 屢 屢 屢

嶄

zhǎn | 高くて険しい。非常に。

嶄 嶄 嶄 嶄 嶄 嶄 嶄 嶄 嶄 嶄 嶄 嶄 嶄

嶄 嶄 嶄 嶄 嶄 嶄

廓

kuò | 広げる。物体の周り。外枠。輪郭。拡大する。

廓 廓 廓 廓 廓 廓 廓 廓 廓 廓 廓 廓 廓

廓 廓 廓 廓 廓 廓

彰

zhāng | 明らかである。あらわす。表彰する。

彰 彰 彰 彰 彰 彰 彰 彰 彰 彰 彰 彰 彰

彰 彰 彰 彰 彰 彰

慷

kāng | 気が高ぶる。気前がよい。

慷 慷 慷 慷 慷 慷 慷 慷 慷 慷 慷 慷 慷

慷 慷 慷 慷 慷 慷

摟 lǒu ｜ 抱き寄せる。抱く。

摟 摟 摟 摟 摟 摟 摟 摟 摟 摟 摟 摟

摟 摟 摟 摟 摟 摟

摧 cuī ｜ 破る。破壊する。くじき折る。

摧 摧 摧 摧 摧 摧 摧 摧 摧 摧 摧 摧

摧 摧 摧 摧 摧 摧

摺 zhé ｜ 畳む。折り畳む。折り畳み式の。

摺 摺 摺 摺 摺 摺 摺 摺 摺 摺 摺 摺

摺 摺 摺 摺 摺 摺

撇 piě ｜ 漢字の筆画「ノ」。傾斜する。髭、眉毛などの数を数える量詞。

撇 撇 撇 撇 撇 撇 撇 撇 撇 撇 撇 撇

撇 撇 撇 撇 撇 撇

撇 piē ｜ 捨て去る。そのままにしておく。

榷
què 検討する。専売する。丸木橋。

漓
lí したたり落ちる。勢いがあふれている。

熄
xī 火を消す。明かりを消す。

爾
ěr 二人称の代名詞、お前。それ。その。これ。この。

瑣

suǒ | 細かい。小さい。わずらわしい。

瑣 瑣 瑣 瑣 瑣 瑣 瑣 瑣 瑣 瑣 瑣 瑣 瑣

瑣 瑣 瑣 瑣 瑣 瑣

甄

zhēn | 鑑定する。見分ける。中国人の姓の一つ。

甄 甄 甄 甄 甄 甄 甄 甄 甄 甄 甄 甄 甄

甄 甄 甄 甄 甄 甄

瘓

huàn | 半身不随になる。麻痺状態に陥る。麻痺する。

瘓 瘓 瘓 瘓 瘓 瘓 瘓 瘓 瘓 瘓 瘓 瘓 瘓

瘓 瘓 瘓 瘓 瘓 瘓

瞄

miáo | ちょっと見る。ねらう。

瞄 瞄 瞄 瞄 瞄 瞄 瞄 瞄 瞄 瞄 瞄 瞄 瞄

瞄 瞄 瞄 瞄 瞄 瞄

| 磁 | cí | 磁気。磁性。磁器。 |

磁磁磁磁磁磁磁磁磁磁磁磁磁

磁 磁 磁 磁 磁 磁

| 竭 | jié | 尽きる。力を尽くす。きわめる。 |

竭竭竭竭竭竭竭竭竭竭竭竭竭

竭 竭 竭 竭 竭 竭

| 箏 | zhēng | 弦楽器の箏。 |

箏箏箏箏箏箏箏箏箏箏箏箏箏

箏 箏 箏 箏 箏 箏

| 粹 | cuì | 純粋な。エッセンス。精髄。 |

粹粹粹粹粹粹粹粹粹粹粹粹粹

粹 粹 粹 粹 粹 粹

| 綱 | gāng | 要点。物事の主な部分。秩序。生物分類の綱。 |

綱 綱 綱 綱 綱 綱 綱 綱 綱 綱 綱 綱 綱

綱 綱 綱 綱 綱 綱

| 綴 | zhuì | 縫いつける。つぎ合わせる。つなぐ。飾り付ける。 |

綴 綴 綴 綴 綴 綴 綴 綴 綴 綴 綴 綴 綴

綴 綴 綴 綴 綴 綴

| 綵 | cǎi | いろどりの絹織物。華やかな絹布などの細工物。テープカットする。 |

綵 綵 綵 綵 綵 綵 綵 綵 綵 綵 綵 綵 綵

綵 綵 綵 綵 綵 綵

| 綻 | zhàn | ほころびる。花が開く。裂ける。 |

綻 綻 綻 綻 綻 綻 綻 綻 綻 綻 綻 綻 綻

綻 綻 綻 綻 綻 綻

綽

chuò ゆったりとする。あだ名。女性の姿が優しくて美しい。

綽 綽 綽 綽 綽 綽 綽 綽 綽 綽 綽 綽 綽

綽 綽 綽 綽 綽 綽

膊

bó 肩から手首までの部分。体の上半身。

膊 膊 膊 膊 膊 膊 膊 膊 膊 膊 膊 膊 膊

膊 膊 膊 膊 膊 膊

舔

tiǎn 舐める。

舔 舔 舔 舔 舔 舔 舔 舔 舔 舔 舔 舔 舔

舔 舔 舔 舔 舔 舔

蒼

cāng 青色。青白い色。色つやがない。

蒼 蒼 蒼 蒼 蒼 蒼 蒼 蒼 蒼 蒼 蒼 蒼 蒼

蒼 蒼 蒼 蒼 蒼 蒼

蜘 zhī くも。

蜘 蜘 蜘 蜘 蜘 蜘 蜘 蜘 蜘 蜘 蜘 蜘 蜘

蜘 蜘 蜘 蜘 蜘 蜘

蝕 shí 欠損する。くずれる。日食。月食。

蝕 蝕 蝕 蝕 蝕 蝕 蝕 蝕 蝕 蝕 蝕 蝕 蝕

蝕 蝕 蝕 蝕 蝕 蝕

裸 luǒ 衣類を着けていないこと。ヌード。

裸 裸 裸 裸 裸 裸 裸 裸 裸 裸 裸 裸 裸

裸 裸 裸 裸 裸 裸

誣 wū しいる。なすりつける。事実でないことで他人を陥る。誣告する。

誣 誣 誣 誣 誣 誣 誣 誣 誣 誣 誣 誣 誣

誣 誣 誣 誣 誣 誣

誨

huì 教え諭す。教える。

誨 誨 誨 誨 誨 誨 誨 誨 誨 誨 誨

誨 誨 誨 誨 誨 誨

輒

zhé すなわち。たちまち。いつでも。

輒 輒 輒 輒 輒 輒 輒 輒 輒 輒 輒 輒 輒

輒 輒 輒 輒 輒 輒

遜

xùn 謙遜する。及ばない。帝位を譲る。ダサい。

遜 遜 遜 遜 遜 遜 遜 遜 遜 遜 遜 遜 遜

遜 遜 遜 遜 遜 遜

鄙

bǐ 低俗な。軽蔑する。自分のことを言う時の謙称。田舎。

鄙 鄙 鄙 鄙 鄙 鄙 鄙 鄙 鄙 鄙 鄙 鄙

鄙 鄙 鄙 鄙 鄙 鄙

酵

jiào | 発酵する。酵母菌。

酵 酵 酵 酵 酵 酵 酵 酵 酵 酵 酵 酵

酵 酵 酵 酵 酵 酵

衒

xián | くわえる。肩書。ふくむ。くつわ。

衒 衒 衒 衒 衒 衒 衒 衒 衒 衒 衒 衒

衒 衒 衒 衒 衒 衒

隙

xì | 暇。隙間。きのゆるみ。油断。不和。

隙 隙 隙 隙 隙 隙 隙 隙 隙 隙 隙

隙 隙 隙 隙 隙 隙

雌

cí | 「雄」の対語、雌。動物の性別。雌の。弱勢、失敗をたとえる。

雌 雌 雌 雌 雌 雌 雌 雌 雌 雌 雌 雌

雌 雌 雌 雌 雌 雌

餌 | ěr | 魚、虫、鳥などの餌。好餌。おとり。

餌餌餌餌餌餌餌餌餌餌餌餌

餌餌餌餌餌餌

駁 | bó | 反駁する。反論する。純粋でないこと。荷物などを積み替える。

駁駁駁駁駁駁駁駁駁駁駁駁

駁駁駁駁駁駁

髦 | máo | 髪型などがモダンである。お洒落な。

髦髦髦髦髦髦髦髦髦髦髦髦

髦髦髦髦髦髦

魁 | kuí | かしら。さきがけ。一番目。体が大きくて丈夫である。

魁魁魁魁魁魁魁魁魁魁魁魁魁

魁魁魁魁魁魁

僵

jiāng | こわばっている。行き詰まる。膠着している。表情がかたい。

僵 僵 僵 僵 僵 僵 僵 僵 僵 僵 僵 僵 僵

僵 僵 僵 僵 僵 僵

僻

pì | 見かけない。性格が偏屈である。片隅。僻地。

僻 僻 僻 僻 僻 僻 僻 僻 僻 僻 僻 僻 僻

僻 僻 僻 僻 僻 僻

劈

pī | 裂き割る。打ち壊す。分ける。ぱらぱら。ぱちぱち。

劈 劈 劈 劈 劈 劈 劈 劈 劈 劈 劈 劈 劈

劈 劈 劈 劈 劈 劈

嘩

huā | 水などが流動する音。　**huá** | やかましい。騒がしい。

嘩 嘩 嘩 嘩 嘩 嘩 嘩 嘩 嘩 嘩 嘩 嘩 嘩

嘩 嘩 嘩 嘩 嘩 嘩

嘯

xiào | 獣が大きな声で吠えたてる。

嘯 嘯 嘯 嘯 嘯 嘯 嘯 嘯 嘯 嘯 嘯 嘯 嘯

嘯 嘯 嘯 嘯 嘯 嘯

嘲

cháo | あざ笑う。嘲る。人をばかにする。

嘲 嘲 嘲 嘲 嘲 嘲 嘲 嘲 嘲 嘲 嘲 嘲 嘲

嘲 嘲 嘲 嘲 嘲 嘲

嘻

xī | 楽しそうに笑う。くすくす笑う。

嘻 嘻 嘻 嘻 嘻 嘻 嘻 嘻 嘻 嘻 嘻 嘻 嘻

嘻 嘻 嘻 嘻 嘻 嘻

嘿

hēi | おい。ほら。まあ、やあなど驚きを示す感嘆詞。

嘿 嘿 嘿 嘿 嘿 嘿 嘿 嘿 嘿 嘿 嘿 嘿 嘿

嘿 嘿 嘿 嘿 嘿 嘿

噓

xū 感嘆詞のしーっ、反対や制止を示す。法螺を吹く。ブーイング。

噓 噓 噓 噓 噓 噓 噓 噓 噓 噓 噓 噓 噓

噓 噓 噓 噓 噓 噓

墜

zhuì 墜落する。落ちる。飾り。

墜 墜 墜 墜 墜 墜 墜 墜 墜 墜 墜 墜 墜

墜 墜 墜 墜 墜 墜

墟

xū 旧跡。村落。大きな丘。

墟 墟 墟 墟 墟 墟 墟 墟 墟 墟 墟 墟 墟

墟 墟 墟 墟 墟 墟

墮

duò 落ちる。落とす。怠ける。

墮 墮 墮 墮 墮 墮 墮 墮 墮 墮 墮 墮 墮

墮 墮 墮 墮 墮 墮

嬉

xī | 遊ぶ。遊び戯れる。

嬉 嬉 嬉 嬉 嬉 嬉 嬉 嬉 嬉 嬉 嬉 嬉 嬉

嬉 嬉 嬉 嬉 嬉 嬉

嬌

jiāo | 子供などがかわいらしい。美女。甘やかす。溺愛する。

嬌 嬌 嬌 嬌 嬌 嬌 嬌 嬌 嬌 嬌 嬌 嬌 嬌

嬌 嬌 嬌 嬌 嬌 嬌

慫

sǒng | 驚き恐れる。煽動する。唆す。

慫 慫 慫 慫 慫 慫 慫 慫 慫 慫 慫 慫 慫

慫 慫 慫 慫 慫 慫

慾

yù | 欲望。このみ。

慾 慾 慾 慾 慾 慾 慾 慾 慾 慾 慾 慾 慾

慾 慾 慾 慾 慾 慾

憔

qiáo | やつれる。憔悴する。

憔 憔 憔 憔 憔 憔 憔 憔 憔 憔 憔 憔 憔

憔 憔 憔 憔 憔 憔

憧

chōng | 憧れ。憧れる。

憧 憧 憧 憧 憧 憧 憧 憧 憧 憧 憧 憧 憧

憧 憧 憧 憧 憧 憧

憬

jǐng | 悟る。

憬 憬 憬 憬 憬 憬 憬 憬 憬 憬 憬 憬 憬

憬 憬 憬 憬 憬 憬

撩

liāo | まくり上げる。まく。目がくらむ。挑発する。唆す。

撩 撩 撩 撩 撩 撩 撩 撩 撩 撩 撩 撩 撩

撩 撩 撩 撩 撩 撩

撰 zhuàn | 文章を書く。著述する。

撰 撰 撰 撰 撰 撰 撰 撰 撰 撰 撰 撰 撰

撰 撰 撰 撰 撰 撰

暮 mù | 日が暮れる。夕暮れ。終わりに近づく。生気がない。

暮 暮 暮 暮 暮 暮 暮 暮 暮 暮 暮 暮 暮

暮 暮 暮 暮 暮 暮

槳 jiǎng | 船のかい。船を漕ぐ。

槳 槳 槳 槳 槳 槳 槳 槳 槳 槳 槳 槳 槳

槳 槳 槳 槳 槳 槳

槽 cáo | 水槽。浴槽。溝状のくぼみ。

槽 槽 槽 槽 槽 槽 槽 槽 槽 槽 槽

槽 槽 槽 槽 槽 槽

樑

liáng ｜ 橋。棟梁。グループ、会社、国家などの枢要な人。

樑樑樑樑樑樑樑樑樑樑樑樑樑

樑 樑 樑 樑 樑 樑

歎

tàn ｜ ため息をつく。讃嘆する。歎ずる。

歎歎歎歎歎歎歎歎歎歎歎歎歎

歎 歎 歎 歎 歎 歎

毆

ōu ｜ 殴る。殴り合いをする。

毆毆毆毆毆毆毆毆毆毆毆毆毆

毆 毆 毆 毆 毆 毆

潤

rùn ｜ しっとりしている。潤み。利益。もうけ。

潤潤潤潤潤潤潤潤潤潤潤潤潤

潤 潤 潤 潤 潤 潤

潦
lǎo ｜ 落ちぶれる。丁寧でない。乱筆。

潦 潦 潦 潦 潦 潦 潦 潦 潦 潦 潦 潦 潦

潦 潦 潦 潦 潦 潦

潭
tán ｜ 深い池。

潭 潭 潭 潭 潭 潭 潭 潭 潭 潭 潭 潭 潭

潭 潭 潭 潭 潭 潭

澄
chéng ｜ 清らかにする。澄ませる。

澄 澄 澄 澄 澄 澄 澄 澄 澄 澄 澄 澄 澄

澄 澄 澄 澄 澄 澄

澎
pēng ｜ 澎湃たる大波。　　péng ｜ 台湾の地名の澎湖諸島。

澎 澎 澎 澎 澎 澎 澎 澎 澎 澎 澎 澎 澎

澎 澎 澎 澎 澎 澎

獫 jué | たけり狂っている。

瑩 yíng | 輝き透き通る。玉のように光沢のある石。

瘟 wēn | 人や家畜の急伝染病。疫病。

瘡 chuāng | できもの、腫物などの皮膚病の総称。外傷。

瘤
liú | 皮膚の表面や体内が生じる塊状の突起、例えば動脈瘤、腫瘤。

瘤瘤瘤瘤瘤瘤瘤瘤瘤瘤瘤瘤瘤

瘤 瘤 瘤 瘤 瘤 瘤

瘩
da | 皮膚のできもの。塊状のもの。

瘩瘩瘩瘩瘩瘩瘩瘩瘩瘩瘩瘩瘩

瘩 瘩 瘩 瘩 瘩 瘩

瞇
mī | 目を細める。うとうととする。

瞇瞇瞇瞇瞇瞇瞇瞇瞇瞇瞇瞇瞇

瞇 瞇 瞇 瞇 瞇 瞇

瞌
kē | 居眠りをする。

瞌瞌瞌瞌瞌瞌瞌瞌瞌瞌瞌瞌瞌

瞌 瞌 瞌 瞌 瞌 瞌

稿 **gǎo** 原稿。文章の下書き。投稿する。腹案する。

稿稿稿稿稿稿稿稿稿稿稿稿

稿 稿 稿 稿 稿 稿

穀 **gǔ** 五穀の総称。穀物。

穀穀穀穀穀穀穀穀穀穀穀穀穀

穀 穀 穀 穀 穀 穀

緝 **jī** とりおさえる。糸をうむ。

緝緝緝緝緝緝緝緝緝緝緝緝緝

緝 緝 緝 緝 緝 緝

翩 **piān** ひらひら。速く飛ぶ。風采がよい。

翩翩翩翩翩翩翩翩翩翩翩翩翩

翩 翩 翩 翩 翩 翩

膜 mó 皮膜組織。薄い皮。ひれ伏す。

膜膜膜膜膜膜膜膜膜膜膜膜膜

膜 膜 膜 膜 膜 膜

膝 xī ひざ。

膝膝膝膝膝膝膝膝膝膝膝膝膝

膝 膝 膝 膝 膝 膝

舖 pù 「鋪」の異体字である。意味、発音が同じで、通用する漢字。

舖舖舖舖舖舖舖舖舖舖舖舖舖

舖 舖 舖 舖 舖 舖

鋪 pū 平に敷く。詳しく述べる。派手にやる。

鋪鋪鋪鋪鋪鋪鋪鋪鋪鋪鋪鋪鋪

鋪 鋪 鋪 鋪 鋪 鋪

pū 「茶鋪」、「酒鋪」などお酒、お茶を売る店。ベッド。

蔑 | miè | 他人を軽蔑する。

蔗 | zhè | サトウキビ。

蔭 | yīn | 日よけ。おかげ。かばうこと。

蔽 | bì | 遮る。覆い隠す。保護する。騙す。総括でき。一口で言えば。

蝴 | hú | 蝶々。

蝴 蝴 蝴 蝴 蝴 蝴 蝴 蝴 蝴 蝴 蝴 蝴 蝴

蝴 蝴 蝴 蝴 蝴 蝴

蝶 | dié | 蝶々。

蝶 蝶 蝶 蝶 蝶 蝶 蝶 蝶 蝶 蝶 蝶 蝶 蝶

蝶 蝶 蝶 蝶 蝶 蝶

蝸 | guā | かたつむり。

蝸 蝸 蝸 蝸 蝸 蝸 蝸 蝸 蝸 蝸 蝸 蝸 蝸

蝸 蝸 蝸 蝸 蝸 蝸

螂 | láng | ゴキブリ。カマキリ。

螂 螂 螂 螂 螂 螂 螂 螂 螂 螂 螂 螂 螂

螂 螂 螂 螂 螂 螂

誹 fěi 誹謗する。

誹 誹 誹 誹 誹 誹 誹 誹 誹 誹 誹 誹

誹 誹 誹 誹 誹 誹

諂 chǎn こびへつらう。機嫌を取る。

諂 諂 諂 諂 諂 諂 諂 諂 諂 諂 諂 諂

諂 諂 諂 諂 諂 諂

諸 zhū 諸々。多くの。色々な。

諸 諸 諸 諸 諸 諸 諸 諸 諸 諸 諸 諸

諸 諸 諸 諸 諸 諸

豎 shù 「横」の対語、縦の。垂直に立てる。どうせ。いずれにせよ。怒る。

豎 豎 豎 豎 豎 豎 豎 豎 豎 豎 豎 豎

豎 豎 豎 豎 豎 豎

賜 cì 上の人が下の人にお金、物などを与える。

賜 賜 賜 賜 賜 賜 賜 賜 賜 賜 賜 賜 賜

賜 賜 賜 賜 賜 賜

輟 chuò 停止する。やめる。

輟 輟 輟 輟 輟 輟 輟 輟 輟 輟 輟 輟 輟

輟 輟 輟 輟 輟 輟

醇 chún 手厚い。混じりけのないこと。芳醇な。

醇 醇 醇 醇 醇 醇 醇 醇 醇 醇 醇 醇 醇

醇 醇 醇 醇 醇 醇

鋁 lǚ 化学元素。アルミニウム。

鋁 鋁 鋁 鋁 鋁 鋁 鋁 鋁 鋁 鋁 鋁 鋁 鋁

鋁 鋁 鋁 鋁 鋁 鋁

鞏 gǒng　かたい。丈夫な。中国人の姓の一つ。

鞏鞏鞏鞏鞏鞏鞏鞏鞏鞏鞏鞏鞏

鞏鞏鞏鞏鞏鞏

餒 něi　飢える。元気がない。

餒餒餒餒餒餒餒餒餒餒餒餒餒

餒餒餒餒餒餒

憩 qì　休憩する。一休みする。

憩憩憩憩憩憩憩憩憩憩憩憩憩

憩憩憩憩憩憩

撼 hàn　揺り動かす。ふるい動かす。

撼撼撼撼撼撼撼撼撼撼撼撼撼

撼撼撼撼撼撼

橙 chéng｜オレンジ。オレンジ色。

橙橙橙橙橙橙橙橙橙橙橙橙

橙 橙 橙 橙 橙 橙

橡 xiàng｜ゴムの木。オーク。

橡橡橡橡橡橡橡橡橡橡橡橡

橡 橡 橡 橡 橡 橡

澳 ào｜地名。外国語の音訳字に用いられ、「澳洲（オーストラリア）」。

澳澳澳澳澳澳澳澳澳澳澳澳

澳 澳 澳 澳 澳 澳

燉 dùn｜煮込む。

燉燉燉燉燉燉燉燉燉燉燉燉

燉 燉 燉 燉 燉 燉

穎 yǐng 頭が切れる。尖った物の先。抜け出す。目新しい。

穎 穎 穎 穎 穎 穎 穎 穎 穎 穎 穎 穎 穎

穎 穎 穎 穎 穎 穎

窺 kuī 伺う。見る。ひそかに探る。

窺 窺 窺 窺 窺 窺 窺 窺 窺 窺 窺 窺 窺

窺 窺 窺 窺 窺 窺

篩 shāi 篩い。とおし。篩にかける。

篩 篩 篩 篩 篩 篩 篩 篩 篩 篩 篩 篩 篩

篩 篩 篩 篩 篩 篩

罹 lí 病気に罹る。罹患する。こうむる。

罹 罹 罹 罹 罹 罹 罹 罹 罹 罹 罹 罹 罹

罹 罹 罹 罹 罹 罹

蕭

xiāo 物寂しい。中国人の姓の一つ。

蕭 蕭 蕭 蕭 蕭 蕭 蕭 蕭 蕭 蕭 蕭 蕭 蕭

蕭 蕭 蕭 蕭 蕭 蕭

螃

páng かに。

螃 螃 螃 螃 螃 螃 螃 螃 螃 螃 螃 螃 螃

螃 螃 螃 螃 螃 螃

螢

yíng ほたる。コンピューターのモニター。スクリーン。

螢 螢 螢 螢 螢 螢 螢 螢 螢 螢 螢 螢 螢

螢 螢 螢 螢 螢 螢

褪

tuì 洋服などを脱ぐ。抜け替わる。色があせる。

褪 褪 褪 褪 褪 褪 褪 褪 褪 褪 褪 褪 褪

褪 褪 褪 褪 褪 褪

觎 | yú | 願う。望む。非望を企てる。

觎 觎 觎 觎 觎 觎 觎 觎 觎 觎 觎 觎 觎

觎 觎 觎 觎 觎 觎

諜 | dié | スパイ。諜報活動。

諜 諜 諜 諜 諜 諜 諜 諜 諜 諜 諜 諜 諜

諜 諜 諜 諜 諜 諜

諮 | zī | 意見を求める。諮詢する。相談する。

諮 諮 諮 諮 諮 諮 諮 諮 諮 諮 諮 諮 諮

諮 諮 諮 諮 諮 諮

蹄 | tí | 馬、牛、豚、ラクダなどのひづめ。

蹄 蹄 蹄 蹄 蹄 蹄 蹄 蹄 蹄 蹄 蹄 蹄 蹄

蹄 蹄 蹄 蹄 蹄 蹄

輴

fú 輻射。車のや。

輻輻輻輻輻輻輻輻輻輻輻輻輻

輻 輻 輻 輻 輻 輻

遼

liáo 遥かである。中国の遼寧省の簡称。

遼遼遼遼遼遼遼遼遼遼遼遼遼

遼 遼 遼 遼 遼 遼

錫

xī すず。金属の一つ。下賜する。スリランカの旧称錫蘭（セイロン）。

錫錫錫錫錫錫錫錫錫錫錫錫錫

錫 錫 錫 錫 錫 錫

隧

suì トンネル。

隧隧隧隧隧隧隧隧隧隧隧隧隧

隧 隧 隧 隧 隧 隧

霍
huò | 速い。中国人の姓の一つ。霍乱。

霍霍霍霍霍霍霍霍霍霍霍霍
霍霍霍霍霍霍

頬
jiá | ほお。顔の両わき。口元がゆるむこと。

頬頬頬頬頬頬頬頬頬頬頬頬頬
頬頬頬頬頬頬

頹
tuí | 崩れる。すたれる。元気がない。活気がない。

頹頹頹頹頹頹頹頹頹頹頹頹頹
頹頹頹頹頹頹

餚
yáo | 煮詰めた肉料理。

餚餚餚餚餚餚餚餚餚餚餚餚餚
餚餚餚餚餚餚

| 駭 | hài | はっと気がつく。驚く。びっくりする。 |

駭駭駭駭駭駭駭駭駭駭駭駭駭

駭 駭 駭 駭 駭 駭

| 鴛 | yuān | 水鳥、雄を「鴛」、雌を「鴦」という。夫婦や仲睦まじい男女。一対。 |

鴛鴛鴛鴛鴛鴛鴛鴛鴛鴛鴛鴛鴛

鴛 鴛 鴛 鴛 鴛 鴛

| 鴦 | yāng | 水鳥、雄を「鴛」、雌を「鴦」という。夫婦や仲睦まじい男女。一対。 |

鴦鴦鴦鴦鴦鴦鴦鴦鴦鴦鴦鴦鴦

鴦 鴦 鴦 鴦 鴦 鴦

| 儡 | lěi | 操り人形。個人や組織に操られ、利用される人。 |

儡儡儡儡儡儡儡儡儡

儡 儡 儡 儡 儡 儡

| 嚀 | níng | 念を押す。よく言い含める。 |

嚀 嚀 嚀 嚀 嚀 嚀 嚀 嚀 嚀

嚀 嚀 嚀 嚀 嚀 嚀

| 嚏 | tì | くしゃみをする。 |

嚏 嚏 嚏 嚏 嚏 嚏 嚏 嚏 嚏

嚏 嚏 嚏 嚏 嚏 嚏

| 嶺 | lǐng | 峰。尾根。高い山脈。 |

嶺 嶺 嶺 嶺 嶺 嶺 嶺 嶺 嶺

嶺 嶺 嶺 嶺 嶺 嶺

| 彌 | mí | 補う。埋め合わせる。さらに。ますます。いよいよ。 |

彌 彌 彌 彌 彌 彌 彌 彌 彌

彌 彌 彌 彌 彌 彌

懦 | nuò | 臆病な。弱い。気が弱い。

擎 | qíng | 高く持ち上げる。エンジン。

斃 | bì | 死ぬ。銃殺する。失敗する。

濛 | méng | 薄暗い。霧雨。物事がはっきりしない。

濤

tāo ｜ 大波。波立つ。

濤濤濤濤濤濤濤濤濤

濤 濤 濤 濤 濤 濤

濱

bīn ｜ みぎわ。近い。臨む。

濱濱濱濱濱濱濱濱濱

濱 濱 濱 濱 濱 濱

燴

huì ｜ とろみをつける。あんかけ。雑炊。

燴燴燴燴燴燴燴燴燴

燴 燴 燴 燴 燴 燴

爵

jué ｜ 爵位。世襲の身分階級、例えば公爵、侯爵、伯爵、子爵、男爵の五等。

爵爵爵爵爵爵爵爵爵

爵 爵 爵 爵 爵 爵

瞬 shùn ｜ 瞬く。瞬間。極めて短い時間。瞬きする。

瞬 瞬 瞬 瞬 瞬 瞬 瞬 瞬 瞬

瞬 瞬 瞬 瞬 瞬 瞬

矯 jiǎo ｜ 矯正する。ためる。いつわる。丈夫である。

矯 矯 矯 矯 矯 矯 矯 矯 矯

矯 矯 矯 矯 矯 矯

礁 jiāo ｜ 浅い海底から突き出た岩山。暗礁。珊瑚礁。困難、障害にぶつかる。

礁 礁 礁 礁 礁 礁 礁 礁 礁

礁 礁 礁 礁 礁 礁

篷 péng ｜ 車、船の日覆い。帆を張る。

篷 篷 篷 篷 篷 篷 篷 篷 篷 篷 篷 篷 篷

篷 篷 篷 篷 篷 篷

糞

fèn｜ふん。汚れている。

糞糞糞糞糞糞糞糞糞

糞　糞　糞　糞　糞　糞

繃

bēng｜ぴんと張る。ぴったりくっつく。持ちこたえる。

繃繃繃繃繃繃繃繃繃

繃　繃　繃　繃　繃　繃

běng｜顔をこわばらせる。　　bèng｜ひびが入る。裂ける。

翼

yì｜つばさ。補佐する。比翼。…側。用心深い。

翼翼翼翼翼翼翼翼翼

翼　翼　翼　翼　翼　翼

聳

sǒng｜聳える。びっくりさせる。おそれる。肩をすぼめる。

聳聳聳聳聳聳聳聳聳

聳　聳　聳　聳　聳　聳

膿 nóng 　膿。化膿する。

膿 膿 膿 膿 膿 膿 膿 膿 膿

膿 膿 膿 膿 膿 膿

蕾 lěi 　つぼみ。外国語の音訳字に用い、例えば芭蕾（バレエ）、蕾絲（レース）。

蕾 蕾 蕾 蕾 蕾 蕾 蕾 蕾 蕾 蕾 蕾 蕾 蕾

蕾 蕾 蕾 蕾 蕾 蕾

薦 jiàn 　推薦する。紹介する。

薦 薦 薦 薦 薦 薦 薦 薦 薦

薦 薦 薦 薦 薦 薦

荐 jiàn 　推薦する。紹介する。「薦」と意味、発音が同じである。

荐 荐 荐 荐 荐 荐 荐 荐 荐

荐 荐 荐 荐 荐 荐

蟑　zhāng　｜　ゴキブリ。

蟑 蟑 蟑 蟑 蟑 蟑 蟑 蟑 蟑

蟑　蟑　蟑　蟑　蟑　蟑

覬　jì　｜　願う。望む。非望を企てる。

覬 覬 覬 覬 覬 覬 覬 覬 覬

覬　覬　覬　覬　覬　覬

謗　bàng　｜　誹謗する。

謗 謗 謗 謗 謗 謗 謗 謗 謗

謗　謗　謗　謗　謗　謗

豁　huò　｜　度量が広い。免除する。捨て身になる。

豁 豁 豁 豁 豁 豁 豁 豁 豁

豁　豁　豁　豁　豁　豁

huá　｜　じゃんけんする。拳を打つ。

輾

zhǎn | 輾転。転がる。めぐる。

輾 輾 輾 輾 輾 輾 輾 輾 輾

輾 輾 輾 輾 輾 輾

niǎn | 車輪でひく。穀物などをひき砕く。

輿

yú | 輿。かご。世論。領域。境域。

輿 輿 輿 輿 輿 輿 輿 輿 輿

輿 輿 輿 輿 輿 輿

轄

xiá | 管理する。管轄する。

轄 轄 轄 轄 轄 轄 轄 轄 轄

轄 轄 轄 轄 轄 轄

醞

yùn | 酒類を作る。お酒。醞醸する。

醞 醞 醞 醞 醞 醞 醞 醞 醞

醞 醞 醞 醞 醞 醞

zhōng | 集める。集まる。鍾愛する。中国人の姓の一つ。

鍾 鍾鍾鍾鍾鍾鍾鍾鍾鍾鍾鍾鍾鍾

鍾 鍾 鍾 鍾 鍾 鍾

xiá | 朝焼け。夕焼け。かすみ。

霞 霞霞霞霞霞霞霞霞霞

霞 霞 霞 霞 霞 霞

wěi | サバ科のマグロ属の魚類の総称。

鮪 鮪鮪鮪鮪鮪鮪鮪鮪鮪

鮪 鮪 鮪 鮪 鮪 鮪

guī | サケ目サケ科の海水魚。

鮭 鮭鮭鮭鮭鮭鮭鮭鮭鮭

鮭 鮭 鮭 鮭 鮭 鮭

齋 zhāi 斎戒する。精進料理。書斎。部屋。

齋 齋 齋 齋 齋 齋 齋 齋 齋
齋 齋 齋 齋 齋 齋

叢 cóng 物、人の集まれ。草が群がって生えた所。中国人の姓の一つ。

叢 叢 叢 叢 叢 叢 叢 叢 叢 叢
叢 叢 叢 叢 叢 叢

壘 lěi 塀を築く。堡塁。対峙する。野球などのベース。

壘 壘 壘 壘 壘 壘 壘 壘 壘 壘
壘 壘 壘 壘 壘 壘

擲 zhì 投げつける。

擲 擲 擲 擲 擲 擲 擲 擲 擲
擲 擲 擲 擲 擲 擲

朦

méng | はっきり見えない。ぼんやりする。おぼろ。

朦 朦 朦 朦 朦 朦 朦 朦 朦

朦 朦 朦 朦 朦 朦

濺

jiàn | 飛び散る。跳ねる。飛び散らす。

濺 濺 濺 濺 濺 濺 濺 濺 濺 濺

濺 濺 濺 濺 濺 濺

瀉

xiè | 速く流れる。下痢する。

瀉 瀉 瀉 瀉 瀉 瀉 瀉 瀉 瀉 瀉

瀉 瀉 瀉 瀉 瀉 瀉

璧

bì | ドーナツ形の玉。借りた物をそのまま返す。姿の美しい人。

璧 璧 璧 璧 璧 璧 璧 璧 璧 璧

璧 璧 璧 璧 璧 璧

癒

yù | 病気がなおる。癒される。

癒 癒 癒 癒 癒 癒 癒 癒 癒 癒

癒 癒 癒 癒 癒 癒

癖

pǐ | 癖。習性。このみ。

癖 癖 癖 癖 癖 癖 癖 癖 癖 癖

癖 癖 癖 癖 癖 癖

竄

cuàn | 慌てて逃げる。書き改める。改竄する。

竄 竄 竄 竄 竄 竄 竄 竄 竄 竄

竄 竄 竄 竄 竄 竄

竅

qiào | 穴。悟る。要点。秘訣。

竅 竅 竅 竅 竅 竅 竅 竅 竅 竅

竅 竅 竅 竅 竅 竅

繡

xiù | 縫い取りをする。刺繡。

繡 繡 繡 繡 繡 繡 繡 繡 繡 繡 繡 繡 繡

繡 繡 繡 繡 繡 繡

翹

qiáo | あげる。才能がある。優れる。

翹 翹 翹 翹 翹 翹 翹 翹 翹 翹

翹 翹 翹 翹 翹 翹

qiào | 紙などが平らでない。浮き上がる。跳ねあがる。仕事などをサボる。

贅

zhuì | むだ。入り婿。余分。

贅 贅 贅 贅 贅 贅 贅 贅 贅 贅 贅

贅 贅 贅 贅 贅 贅

蹦

bèng | 跳ぶ。跳ねる。飛び上がる。

蹦 蹦 蹦 蹦 蹦 蹦 蹦 蹦 蹦 蹦

蹦 蹦 蹦 蹦 蹦 蹦

| 軀 | qū | からだ。体躯。 |

軀軀軀軀軀軀軀軀軀軀

軀 軀 軀 軀 軀 軀

| 轍 | chè | わだち。筋道。 | zhé | 当てがない。お手上げである。 |

轍轍轍轍轍轍轍轍轍轍

轍 轍 轍 轍 轍 轍

| 釐 | lí | センチ。修訂する。改正する。 |

釐釐釐釐釐釐釐釐釐釐釐釐釐釐

釐 釐 釐 釐 釐 釐

| 魏 | wèi | 中国人の姓の一つ。中国古代の国名、例えば三国の魏。 |

魏魏魏魏魏魏魏魏魏

魏 魏 魏 魏 魏 魏

壟	**lǒng** 畦道。高い丘。利益、産業などを独占する。	壟 壟 壟 壟 壟 壟 壟 壟 壟 壟 壟 壟 壟 壟 壟 壟

懲	**chéng** 処罰する。警戒する。	懲 懲 懲 懲 懲 懲 懲 懲 懲 懲 懲 懲 懲 懲 懲 懲

攏	**lǒng** 近づく。合わせる。寄せ集める。とかす。髪の毛をなでつける。	攏 攏 攏 攏 攏 攏 攏 攏 攏 攏 攏 攏 攏 攏 攏 攏

曠	**kuàng** 広い。浪費する。授業などをサボる。ゆったりしている。	曠 曠 曠 曠 曠 曠 曠 曠 曠 曠 曠 曠 曠 曠 曠 曠

櫥　chú　戸棚。たんす。衣服だんす。

櫥 櫥 櫥 櫥 櫥 櫥 櫥 櫥 櫥 櫥

櫥 櫥 櫥 櫥 櫥 櫥

瀕　bīn　近づく。迫る。みぎわ。

瀕 瀕 瀕 瀕 瀕 瀕 瀕 瀕 瀕 瀕

瀕 瀕 瀕 瀕 瀕 瀕

瀟　xiāo　風雨の音「ひゅーひゅーざーざー」。さっぱりしている。

瀟 瀟 瀟 瀟 瀟 瀟 瀟 瀟 瀟 瀟 瀟

瀟 瀟 瀟 瀟 瀟 瀟

爍　shuò　輝く。とける。金属を熱してとかす。

爍 爍 爍 爍 爍 爍 爍 爍 爍 爍

爍 爍 爍 爍 爍 爍

瓣

bàn | 花びら。弁膜。ひとかけ。

瓣 瓣 瓣 瓣 瓣 瓣 瓣 瓣 瓣 瓣

瓣 瓣 瓣 瓣 瓣 瓣

疆

jiāng | さかい。疆域。果て。かぎり。戦場。

疆 疆 疆 疆 疆 疆 疆 疆 疆 疆

疆 疆 疆 疆 疆 疆

矇

méng | 失明する。目の見えない。　**mēng** | 騙す。当て推量をする。

矇 矇 矇 矇 矇 矇 矇 矇 矇 矇

矇 矇 矇 矇 矇 矇

禱

dǎo | 祈る。切望する。

禱 禱 禱 禱 禱 禱 禱 禱 禱 禱

禱 禱 禱 禱 禱 禱

簷
yán ひさし。ふち。

簷 簷 簷 簷 簷 簷 簷 簷 簷 簷
簷 簷 簷 簷 簷 簷

簾
lián れん。すだれ。

簾 簾 簾 簾 簾 簾 簾 簾 簾 簾
簾 簾 簾 簾 簾 簾

繭
jiǎn 繭。手のひらや足の裏がタコができた。

繭 繭 繭 繭 繭 繭 繭 繭 繭 繭
繭 繭 繭 繭 繭 繭

羹
gēng とろりとした料理、スープ。

羹 羹 羹 羹 羹 羹 羹 羹 羹 羹
羹 羹 羹 羹 羹 羹

藤

téng | つる性植物の総称。つる。植物のふじ。

藤 藤 藤 藤 藤 藤 藤 藤 藤 藤

藤 藤 藤 藤 藤 藤

蟹

xiè | かに。

蟹 蟹 蟹 蟹 蟹 蟹 蟹 蟹 蟹 蟹

蟹 蟹 蟹 蟹 蟹 蟹

蠅

yíng | はえ。

蠅 蠅 蠅 蠅 蠅 蠅 蠅 蠅 蠅 蠅

蠅 蠅 蠅 蠅 蠅 蠅

襟

jīn | 衣服のえり。胸襟。姉妹の婿同志。

襟 襟 襟 襟 襟 襟 襟 襟 襟 襟

襟 襟 襟 襟 襟 襟

譁 | huá | やかましい。騒がしい。

譁譁譁譁譁譁譁譁譁譁譁譁譁

譁 譁 譁 譁 譁 譁

譏 | jī | とがめる。そしる。

譏譏譏譏譏譏譏譏譏譏譏

譏 譏 譏 譏 譏 譏

蹺 | qiāo | 足を上げる。指を立てる。高足踊り。不思議である。おかしい。

蹺蹺蹺蹺蹺蹺蹺蹺蹺蹺

蹺 蹺 蹺 蹺 蹺 蹺

鏟 | chǎn | 削り取る。すくい取る。へら、シャベルなどの金属器具。

鏟鏟鏟鏟鏟鏟鏟鏟鏟鏟鏟鏟鏟

鏟 鏟 鏟 鏟 鏟 鏟

鯨

jīng | くじらという海中の哺乳動物。

鯨鯨鯨鯨鯨鯨鯨鯨鯨鯨

鯨 鯨 鯨 鯨 鯨 鯨

嚷

rǎng | 騒ぎ立てる。大声で叫ぶ。

嚷嚷嚷嚷嚷嚷嚷嚷嚷嚷嚷

嚷 嚷 嚷 嚷 嚷 嚷

嚼

jiáo | 噛む。かみ砕く。他人の陰口や悪口を言う。

嚼嚼嚼嚼嚼嚼嚼嚼嚼嚼嚼

嚼 嚼 嚼 嚼 嚼 嚼

jué | 咀嚼する。文章などをかみしめる。

壤

rǎng | 土壤。地。国土。地域。

壤壤壤壤壤壤壤壤壤壤壤

壤 壤 壤 壤 壤 壤

朧
lóng　はっきりしない。おぼろ。

朧 朧 朧 朧 朧 朧 朧 朧 朧 朧 朧

朧 朧 朧 朧 朧 朧

瀰
mǐ　満ちる。満ち溢れる。果てしなく広がる。

瀰 瀰 瀰 瀰 瀰 瀰 瀰 瀰 瀰 瀰 瀰

瀰 瀰 瀰 瀰 瀰 瀰

癥
zhèng　徴収する。徴兵する。募集する。兆し。しるし。

癥 癥 癥 癥 癥 癥 癥 癥 癥 癥 癥

癥 癥 癥 癥 癥 癥

礪
lì　砥石。努め励む。

礪 礪 礪 礪 礪 礪 礪 礪 礪 礪 礪 礪

礪 礪 礪 礪 礪 礪

籌 chóu 計画する。はかりごと。ばくちなどの数取り棒。手段。

糯 nuò もち米、粘り気の強い米。

繽 bīn 乱れる。多くさかんである。

艦 jiàn 軍船。艦艇。

藹 ǎi 穏やかである。親切である。草木が茂ること。

藹藹藹藹藹藹藹藹藹藹藹

藹 藹 藹 藹 藹 藹

藻 zǎo 水藻などの水草植物の総称。文藻。文学的才能。

藻藻藻藻藻藻藻藻藻藻藻

藻 藻 藻 藻 藻 藻

蘆 lú あしという植物。アスパラガス。

蘆蘆蘆蘆蘆蘆蘆蘆蘆蘆蘆

蘆 蘆 蘆 蘆 蘆 蘆

辮 biàn 糸や髪の毛などを編む。辮髪。

辮辮辮辮辮辮辮辮辮辮辮

辮 辮 辮 辮 辮 辮

饋 kuì | 贈る。食事を送る。帰還。フィードバックする。

饋 饋 饋 饋 饋 饋 饋 饋 饋 饋 饋
饋 饋 饋 饋 饋 饋

馨 xīn | 芳しい。香り。良い匂い。良い評判。

馨 馨 馨 馨 馨 馨 馨 馨 馨 馨 馨
馨 馨 馨 馨 馨 馨

齣 chū | 劇幕、芝居の幕などの数を数える量詞。

齣 齣 齣 齣 齣 齣 齣 齣 齣 齣 齣 齣
齣 齣 齣 齣 齣 齣

攜 xié | 持つ。携える。引く。手を携える。

攜 攜 攜 攜 攜 攜 攜 攜 攜 攜 攜
攜 攜 攜 攜 攜 攜

纏

chán | 巻きつける。感情が取りついて離れない。盤纏。旅費。あしらう。

纏 纏 纏 纏 纏 纏 纏 纏 纏 纏 纏

纏 纏 纏 纏 纏 纏

譴

qiǎn | 責める。とがめる。

譴 譴 譴 譴 譴 譴 譴 譴 譴 譴 譴

譴 譴 譴 譴 譴 譴

贓

zāng | 不正な手段で得た財物、お金。盗品。

贓 贓 贓 贓 贓 贓 贓 贓 贓 贓 贓

贓 贓 贓 贓 贓 贓

闢

pì | 開拓する。開墾する。噂などを打ち消す。

闢 闢 闢 闢 闢 闢 闢 闢 闢 闢 闢

闢 闢 闢 闢 闢 闢

霸 | bà | 占領する。実力のあるリーダー。競技で優勝する。悪事をする人。

霸 霸 霸 霸 霸 霸 霸 霸 霸 霸 霸

霸 霸 霸 霸 霸 霸

饗 | xiǎng | ごちそうする。祭る。

饗 饗 饗 饗 饗 饗 饗 饗 饗 饗 饗

饗 饗 饗 饗 饗 饗

鶯 | yīng | ウグイス科の小鳥の総称。

鶯 鶯 鶯 鶯 鶯 鶯 鶯 鶯 鶯 鶯 鶯

鶯 鶯 鶯 鶯 鶯 鶯

鶴 | hè | 鶴。ツル科の鳥の総称。白い。

鶴 鶴 鶴 鶴 鶴 鶴 鶴 鶴 鶴 鶴 鶴

鶴 鶴 鶴 鶴 鶴 鶴

黯

àn 暗い。心がふさぐ。

黯 黯 黯 黯 黯 黯 黯 黯 黯 黯 黯

黯 黯 黯 黯 黯 黯

囊

náng 袋。ポケット。袋状のもの。包含する。

囊 囊 囊 囊 囊 囊 囊 囊 囊 囊 囊 囊

囊 囊 囊 囊 囊 囊

鑄

zhù 鋳造する。金属を鋳る。やらかす。引き起こす。

鑄 鑄 鑄 鑄 鑄 鑄 鑄 鑄 鑄 鑄 鑄 鑄

鑄 鑄 鑄 鑄 鑄 鑄

鑑

jiàn 鏡。映える。審査する。手本。模範。印鑑。年鑑。図鑑。

鑑 鑑 鑑 鑑 鑑 鑑 鑑 鑑 鑑 鑑 鑑 鑑

鑑 鑑 鑑 鑑 鑑 鑑

鑒 jiàn | 鏡。鑑定する。人の手本。模範。見分ける。鑑みる。

鑒 鑒 鑒 鑒 鑒 鑒 鑒 鑒 鑒 鑒 鑒 鑒

鑒 鑒 鑒 鑒 鑒 鑒

鬚 xū | 人、動物のひげ。髭に似たもの。

鬚 鬚 鬚 鬚 鬚 鬚 鬚 鬚 鬚 鬚 鬚 鬚

鬚 鬚 鬚 鬚 鬚 鬚

籤 qiān | 占いなどのくじ。おみくじ。宝くじ。爪楊枝。

籤 籤 籤 籤 籤 籤 籤 籤 籤 籤 籤 籤

籤 籤 籤 籤 籤 籤

纖 xiān | 細かい。ほそい。繊細である。繊維。

纖 纖 纖 纖 纖 纖 纖 纖 纖 纖 纖 纖

纖 纖 纖 纖 纖 纖

邏

luó | めぐる。警備する。論理。ロジック。

邏 邏 邏 邏 邏 邏 邏 邏 邏 邏 邏 邏

邏 邏 邏 邏 邏 邏

髓

suǐ | 骨髄。物事の奥義。神髄。

髓 髓 髓 髓 髓 髓 髓 髓 髓 髓 髓

髓 髓 髓 髓 髓 髓

鱗

lín | 魚類、爬虫類のうろこ。鱗状のようなもの。

鱗 鱗 鱗 鱗 鱗 鱗 鱗 鱗 鱗 鱗 鱗 鱗

鱗 鱗 鱗 鱗 鱗 鱗

囑

zhǔ | 言いつける。頼む。注意する。指示。

囑 囑 囑 囑 囑 囑 囑 囑 囑 囑 囑 囑

囑 囑 囑 囑 囑 囑

| 攬 | **lǎn** | 抱え込む。抱き寄せる。掌握する。持つ。引き受ける。 |

攬 攬 攬 攬 攬 攬 攬 攬 攬 攬 攬 攬 攬
攬 攬 攬 攬 攬 攬

| 癱 | **tān** | 半身不随になる。麻痺状態に陥る。疲れて倒れる。 |

癱 癱 癱 癱 癱 癱 癱 癱 癱 癱 癱 癱 癱
癱 癱 癱 癱 癱 癱

| 矗 | **chù** | まっすぐに立つ。 |

矗 矗 矗 矗 矗 矗 矗 矗 矗 矗 矗 矗 矗 矗
矗 矗 矗 矗 矗 矗

| 蠶 | **cán** | 蚕。蚕糸。蚕食鯨呑。 |

蠶 蠶 蠶 蠶 蠶 蠶 蠶 蠶 蠶 蠶 蠶 蠶 蠶 蠶
蠶 蠶 蠶 蠶 蠶 蠶

驟

zhòu | 急に。突然。はやい。しばしば。

驟 驟 驟 驟 驟 驟 驟 驟 驟 驟 驟 驟 驟

驟 驟 驟 驟 驟 驟

釁

xìn | 挑発する。仲間われ。兆し。前兆。

釁 釁 釁 釁 釁 釁 釁 釁 釁 釁 釁 釁 釁

釁 釁 釁 釁 釁 釁

鑲

xiāng | はめ込む。縁どりをつける。

鑲 鑲 鑲 鑲 鑲 鑲 鑲 鑲 鑲 鑲 鑲 鑲 鑲

鑲 鑲 鑲 鑲 鑲 鑲

顱

lú | 頭。頭の骨。顱骨。

顱 顱 顱 顱 顱 顱 顱 顱 顱 顱 顱 顱 顱

顱 顱 顱 顱 顱 顱

矚

zhǔ | 注目する。見つめる。

矚 矚 矚 矚 矚 矚 矚 矚 矚 矚 矚 矚 矚

矚 矚 矚 矚 矚 矚

纜

lǎn | ともづな。太い縄。ロープ。ケーブル。

纜 纜 纜 纜 纜 纜 纜 纜 纜 纜 纜 纜 纜

纜 纜 纜 纜 纜 纜

鑼

pī | 銅鑼という銅製の盆形の打楽器。

鑼 鑼 鑼 鑼 鑼 鑼 鑼 鑼 鑼 鑼 鑼 鑼 鑼

鑼 鑼 鑼 鑼 鑼 鑼

籲

yù | 懇請する。呼び求める。

籲 籲 籲 籲 籲 籲 籲 籲 籲 籲 籲 籲 籲

籲 籲 籲 籲 籲 籲

Date / / /

LifeStyle078

華語文書寫能力習字本：中日文版精熟級7（QR Code影片）
（依國教院三等七級分類，含日文釋意及筆順練習QR Code）

編著	療癒人心悅讀社
QR Code 書寫示範	劉嘉成
美術設計	許維玲
編輯	彭文怡
校對	連玉瑩
企畫統籌	李橘
總編輯	莫少閒
出版者	朱雀文化事業有限公司
地址	台北市基隆路二段13-1號3樓
電話	02-2345-3868
傳真	02-2345-3828
e-mail	redbook@hibox.biz
網址	http://redbook.com.tw
總經銷	大和書報圖書股份有限公司02-8990-2588
ISBN	978-626-7064-41-2
初版一刷	2023.09
定價	219元
出版登記	北市業字第1403號

國家圖書館出版品預行編目

華語文書寫能力習字本：中日文
版精熟級7，療癒人心悅讀社編
著；--初版--臺北市：朱雀文化，
2023.09
面；公分--（Lifestyle；78）
ISBN 978-626-7064-41-2（平裝）
1.習字範本　2.CTS：漢字

About 買書：
●實體書店：北中南各書店及誠品、 金石堂、 何嘉仁等連鎖書店均有販售。 建議直接以書名或作者名， 請書店店員幫忙尋找書籍及訂購。
●●網路購書：至朱雀文化網站、 朱雀蝦皮購書可享85折起優惠， 博客來、 讀冊、 PCHOME、 MOMO、誠品、 金石堂等網路平台亦均有販售。